Wax tablet with dry flowers

Wax tablet with dry flowers

Wax tablet with dry flowers

Wax tablet with dry flowers

綠色穀倉的
花草香氛蠟 設計集

Wax tablet with dry flowers

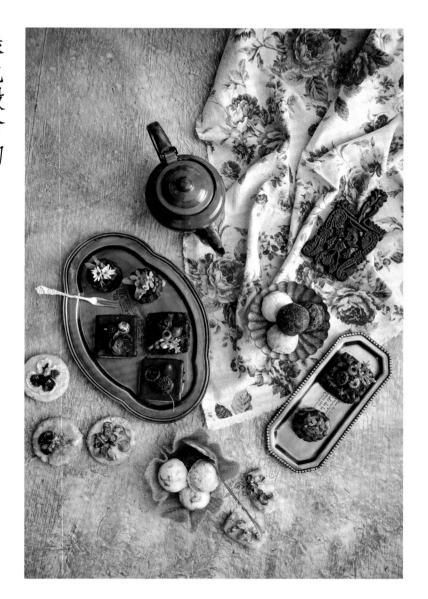

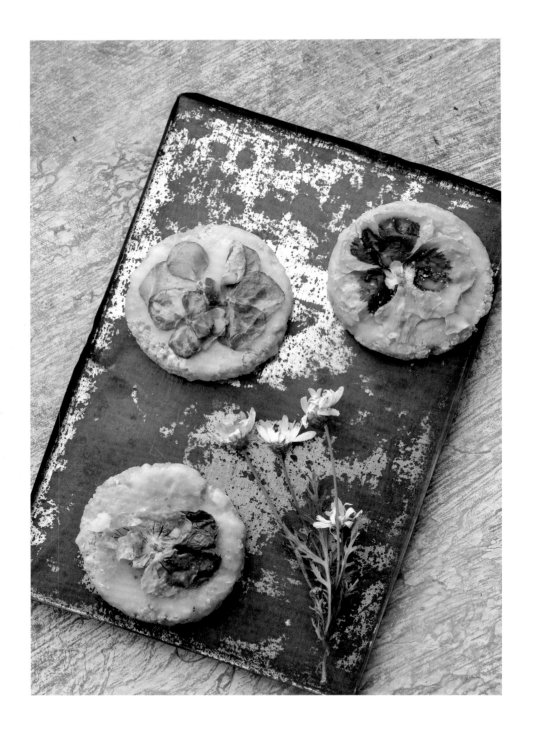

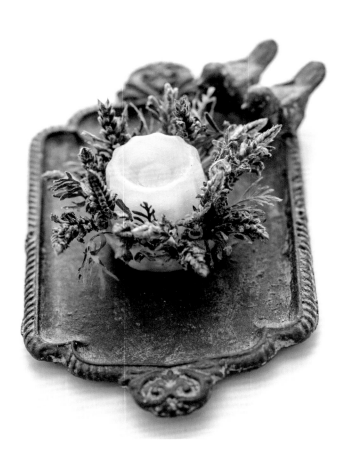

以香氛花磚紀錄悠緩時光

花園裡總有看不完的風景，花開時節更甚。

適當的摘花與修剪，促進新枝萌芽，以結出新的花苞，這樣便能日日有花欣賞。

於是，提著小籃至頂樓花園，在玫瑰、香菫、三色菫、粉團蓼、金露花、薰衣草、瑪格莉特、麻葉繡球與芳香萬壽菊等植栽間遊走，當個採花盜，是春日裡的小確幸。

摘採下來的花草，除了瓶插欣賞之外，大部分會趁其最美時乾燥保存。

有的自然風乾，有的以乾燥砂加速乾燥，而有些則放在書頁裡壓製。

有時還會刻意將同一種花材運用相異的乾燥方式，好欣賞其乾燥後不同的姿態與樣貌。

我以蠟為底加入這些花草，並添加喜愛的香氛，於是滿室就有了花草與迷人的清香。

想念悠緩的下午茶時光，便以蠟作出各種甜點造型，讓自己在繁忙的時刻裡，聞聞香甜氣味，小小滿足一下。

將園子裡的花草製成押花，連自己飛來著根茁壯的野花野草，在清除時輕輕的連根拔起，再一併壓製乾燥，製作成植物圖鑑的香氛蠟磚，也算是花園的一種紀錄呢！

蠟、香氛與乾燥花結合的世界，有趣又迷人，不妨跟著書中步驟，一起動手試試吧！

Kuisten

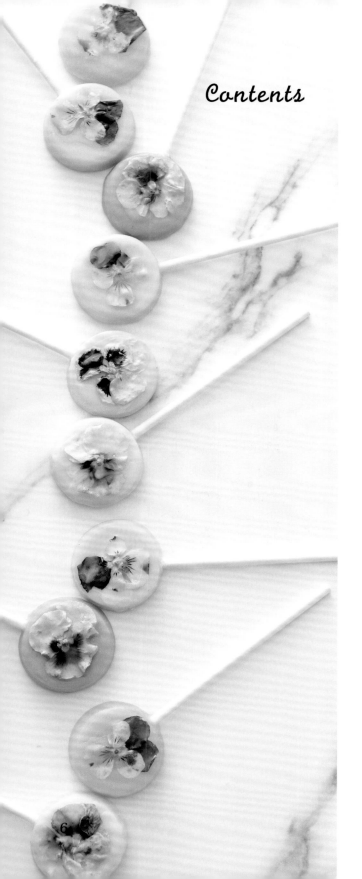

Contents

Chapter 1

基本款花草香氛蠟

Chapter 2

甜點花草香氛蠟

Chapter 3

創意花草香氛蠟

Chapter 4

包裝技巧

Chapter 5

工具 & 花材介紹

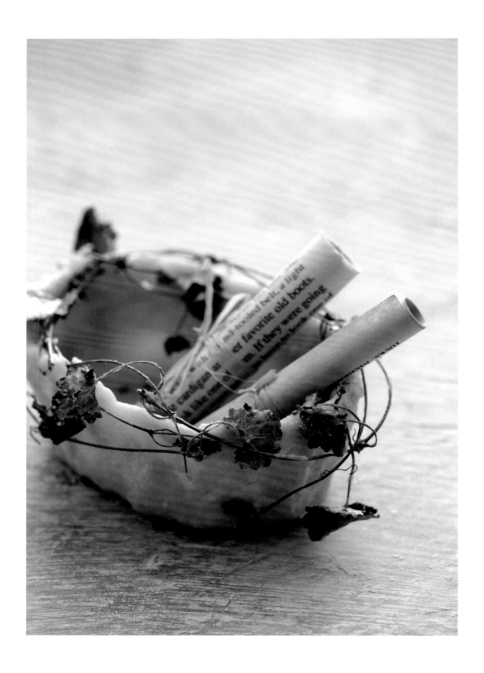

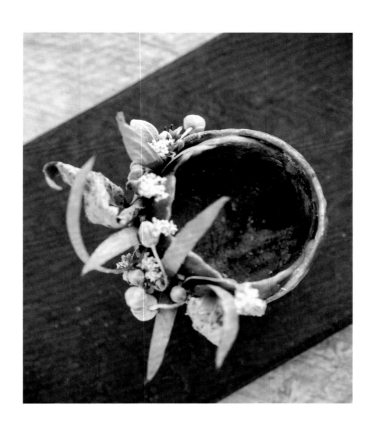

關於香氛花磚

　　香氛花磚是以各種蠟材為基底，加入乾燥花草與香氛精油，製成的天然香薰品。放在枕邊嗅聞著舒眠的精油，以幫助入睡；放在衣櫃或抽屜，讓每次的開啟，都是一種愉悅；放在浴廁或鞋櫃，以清除不愉快的氣味，或懸吊在窗邊或門外，以驅趕擾人的蚊蟲，而找個美麗的磁盤擺著，就是令人賞心悅目的裝飾品。

　　因放置著就會散發香氣，無須燃燒，所以不用放置燭芯，製作步驟簡單，只要控制好蠟的溫度，注意安全，人人皆可上手。香氣的調配亦可依自己喜好作主，無論花香、果香，或是草木香，可完全自由選擇，製作自己專屬的香氛花磚。

POINT

香氛花磚可放置在任何想要放置的地方，但不建議放在車內或陽光直曬處，溫度過高的環境，會使蠟磚融化變形。

香味會依精油的使用量與成品存放的空間大小、環境的溫度與濕度等而有所不同，一般來說數週至數個月不等。

如果花磚的香氣不明顯了，可以從底部輕輕刮除少許的蠟，讓精油的香氣再次釋放。若已經完全沒有味道，還可以將香氛花磚重新熔化再製，循環利用呢！

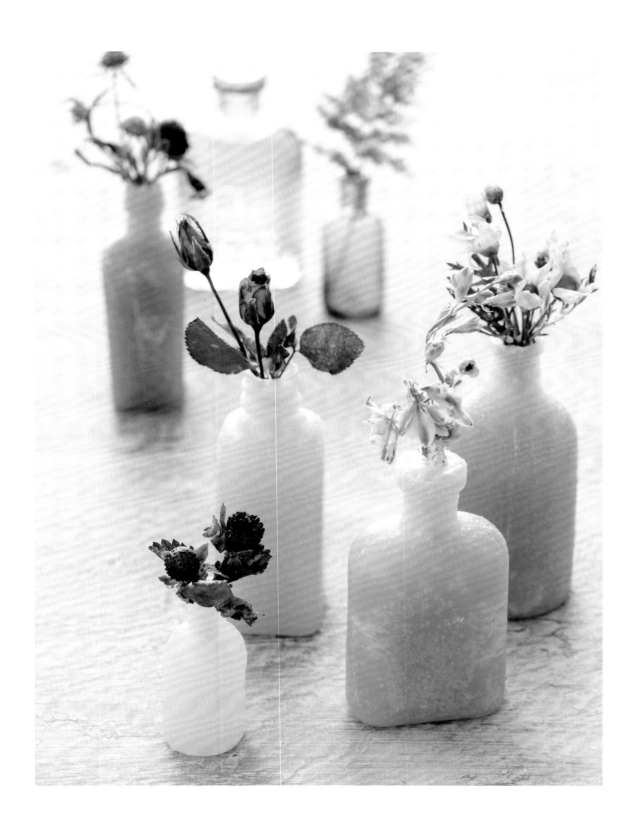

Chapter 1

基本款花草香氛蠟

── 淡粉紫香氛花磚

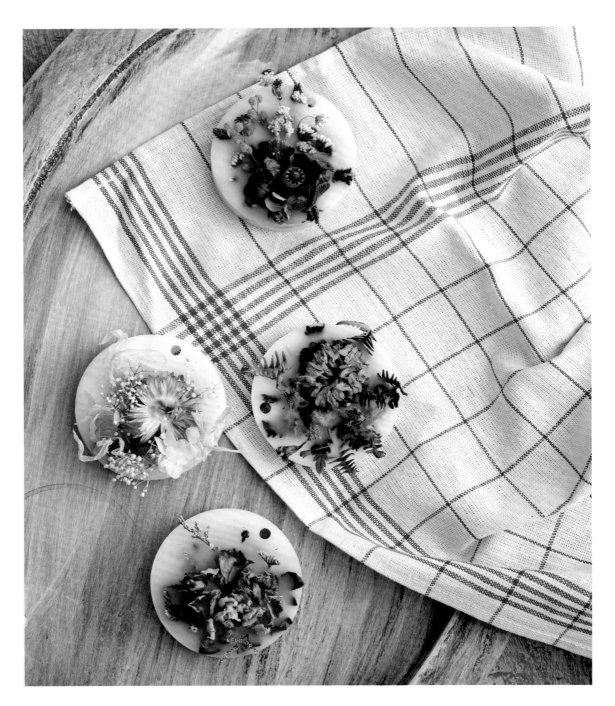

挑選鍾愛的花材＆色系，

再調製喜歡的氣味，

製作一款個人專屬的香氛花磚。

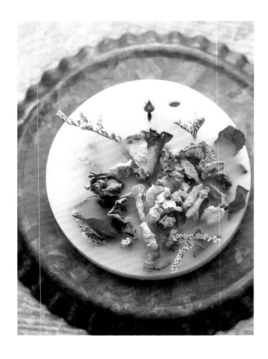 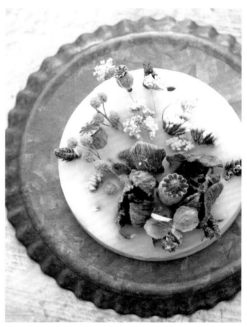

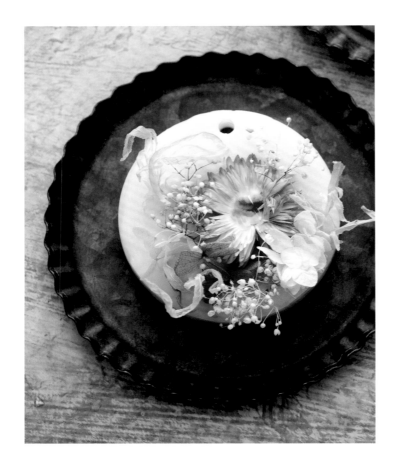

POINT

加入花材的時機，可從矽膠膜邊緣觀察，當邊緣處開始變得些微
不透明時，才可加入花材。千萬不可以等表面凝固再放入花材，
這樣會破壞成品蠟面的平整性。

花材　粉色麥桿菊・滿天星・繡球・海金沙
材料　蜜蠟120g／可製作2個成品
工具　圓形矽膠模（直徑7.5cm・高2cm）

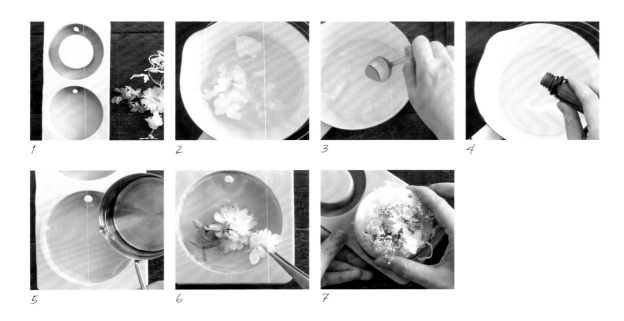

1.挑選喜愛的花材，並事先構思好花材間的配置。

2.將蜜蠟倒入平底鍋中，以小火（300W）慢慢加熱，使蠟熔化。

3.待大部分的蠟都熔化時，關閉電源，以湯匙慢慢攪拌，讓餘熱將剩餘的蠟熔化。

4.待蠟液溫度約下降至80°C時，加入喜歡的精油（比例請參考P.121），並以湯匙攪拌均勻。

5.將蠟液緩緩倒入矽膠模具中。

6.待蠟液快要開始凝固前，輕輕放入花材。如果太早放入花材，花材會因為吸收蠟液後變重而下沉。

7.待蠟完全凝固後，小心取出即完成。

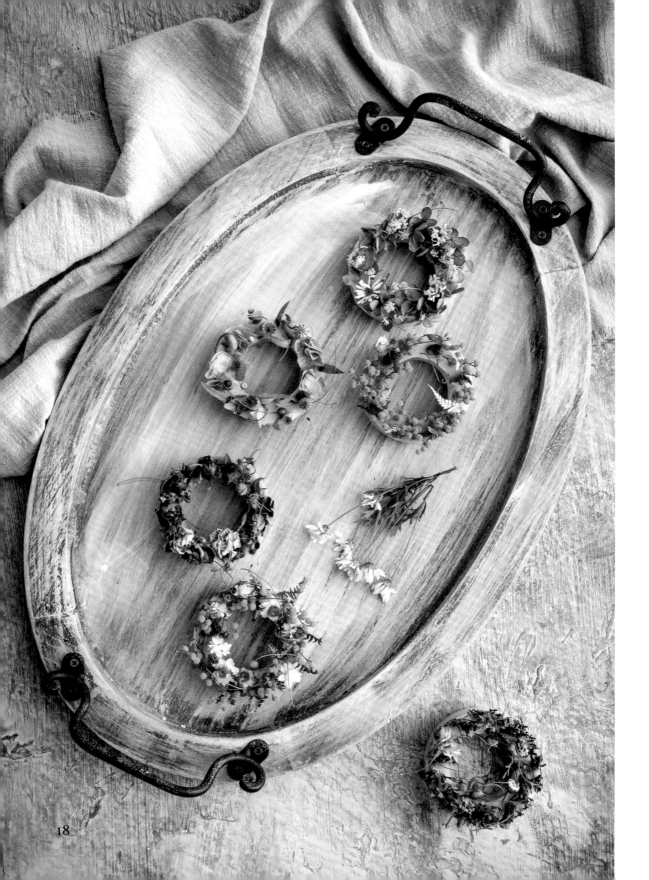

── 藍色圓舞曲

一瓣接著一瓣，

像是拉著小手轉著圈，

沐浴在春天的微風裡，

唱著藍色圓舞曲。

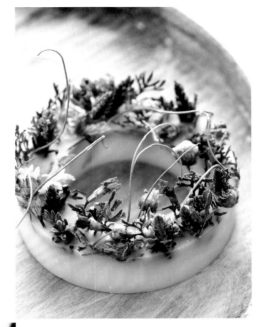

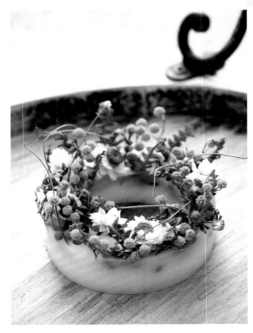

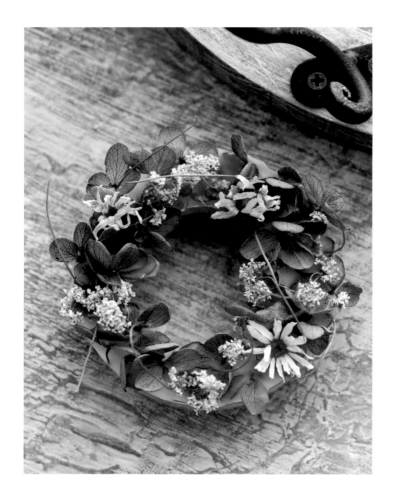

POINT

當蠟的邊緣開始變得不透明時，在很短的時間內，整個表面就會開始凝固。事先將花材的長度修剪好，可縮短不少時間。

花材　繡球・蕾絲花・瑪格莉特・魔鬼藤
材料　蜜蠟120g／可製作3個成品
工具　環形矽膠模（單格尺寸外徑7.5cm・內徑4.5cm・高2cm）

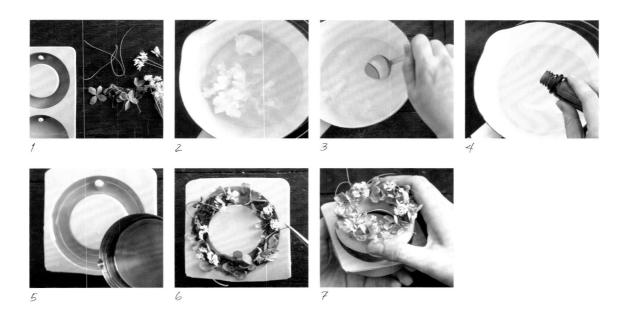

1

2

3

4

5

6

7

1.挑選喜愛的花材，並事先構思好花材間的配置。

2.將蜜蠟倒入平底鍋中，以小火（300W）慢慢加熱，使蠟熔化。

3.待大部分的蠟都熔化時，關閉電源，以湯匙慢慢攪拌，讓餘熱將剩餘的蠟熔化。

4.待蠟液溫度約下降至80℃時，加入喜歡的精油（比例請參考P.121），並以湯匙攪拌均勻。

5.將蠟液緩緩倒入矽膠模具中。

6.待蠟液快要開始凝固前，輕輕放入花材。先將適量的繡球放滿一圈後，再依序加入瑪格莉特與蕾絲花，最後加
　入魔鬼藤。

7.待完全凝固後，取出即完成。

── 香氛小花束

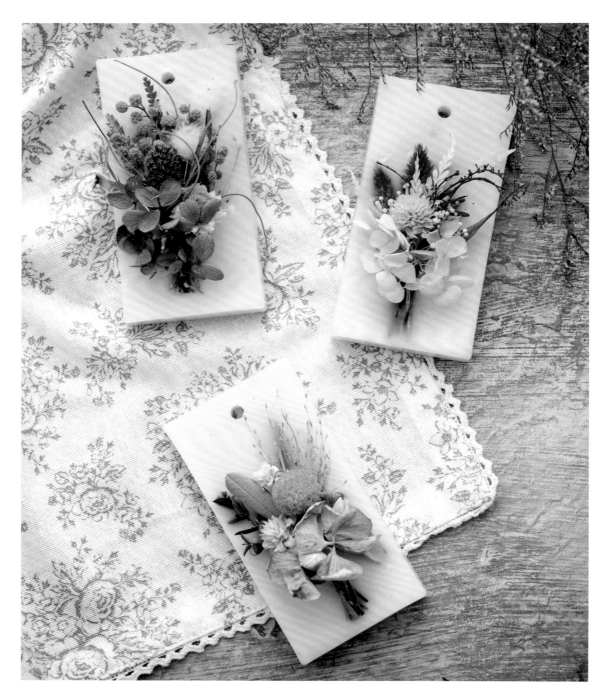

紮一束小花束，

輕埋在淡雅的氣味裡，

美麗的花影與幽香，

是視覺與嗅覺的雙重享受。

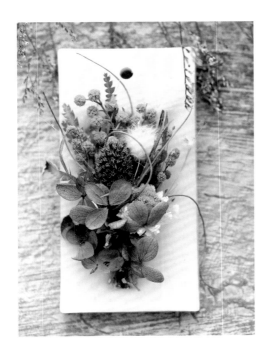
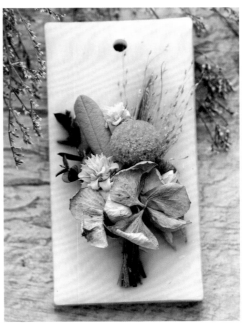

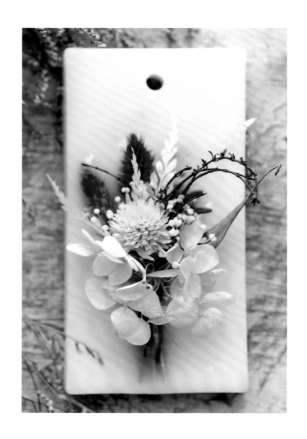

POINT

1. 原矽膠模深度達2cm，若灌滿會顯得成品有些厚重，故不將整個矽膠模灌滿，僅製作高約1至1.2cm的成品。

2. 小花束本身有一定的重量，待蠟表面開始凝固後再放入，才不會因為重量而下沉。但如果這樣，會感覺整個花束是浮在蠟上，效果太過疏離，故分兩次倒蠟，讓小花束局部可以埋在蠟裡。

3. 不建議第一層蠟表面完全凝固後，再倒入餘蠟，這樣側邊會產生分層倒蠟的痕跡。

4. 倒入第二層蠟時，溫度一定要控制在60°C以下，以避免蠟液溫度過高，破壞第一層的蠟面，而讓花材下沉。

花材　繡球・千日紅・滿天星・高山羊齒・青葙・亞麻子・艾莉佳
材料　蜜蠟100g／可製作高約1至1.2cm的成品2個
工具　長方形矽膠模（單格尺寸約5.3×10.4×2cm）

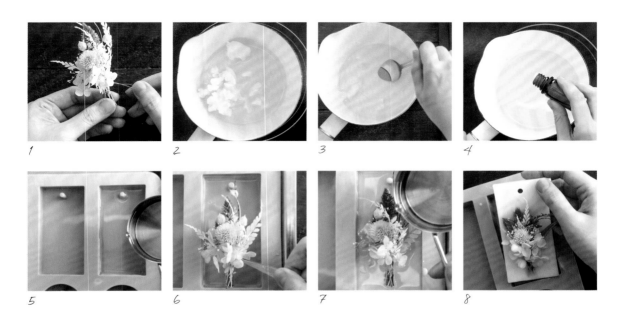

1
2
3
4

5
6
7
8

1. 挑選喜歡的花材紮成小束，並以鐵絲仔細紮綁固定好。

2. 將蜜蠟倒入平底鍋中，以小火（300W）慢慢加熱，使蠟熔化。

3. 待大部分的蠟都熔化時，關閉電源，以湯匙慢慢攪拌，讓餘熱將剩餘的蠟熔化。

4. 待蠟液溫度約下降至80℃時，加入喜歡的精油（比例請參考P.121），並以湯匙攪拌均勻。

5. 將蠟液緩緩倒入矽膠模具中，高度達約0.8cm的位置即可。

6. 待蠟的表面稍稍凝固時，輕輕放入小花束。

7. 將剩餘的蠟液重新加熱，並待溫度下降至60℃左右，再倒入矽膠模具中，平均鋪上一層薄薄蠟液即可，不要將小花束給全部覆蓋住。

8. 待蠟完全凝固後，小心取出即完成。

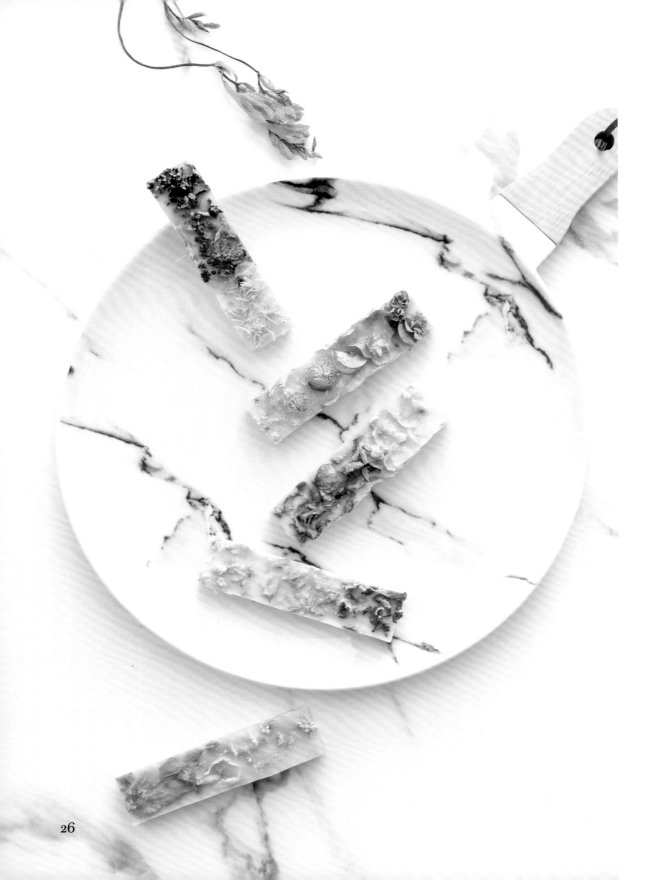

── 渲染的律動

紫紅 · 玫紅 · 亮粉與淡粉,

漸層排列,

以蠟渲染出大自然的色彩律動美。

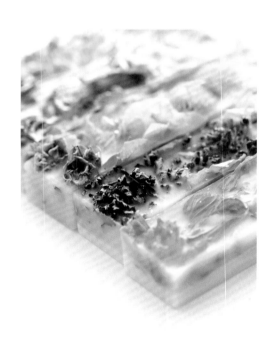
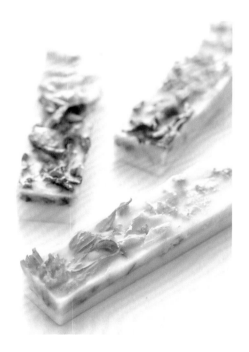

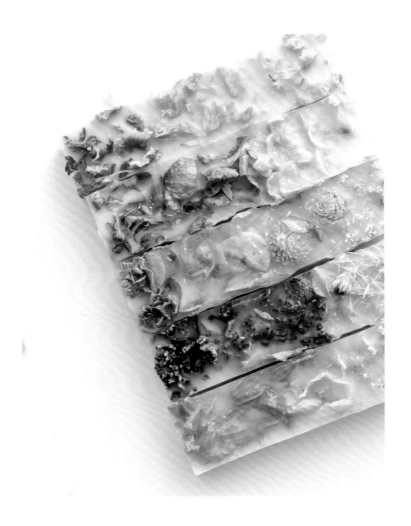

花材　康乃馨・飛燕草・淡粉繡球
材料　蜜蠟140g／可製作5個成品
工具　長條形矽膠模（單格尺寸約2.5×10×1.6cm）

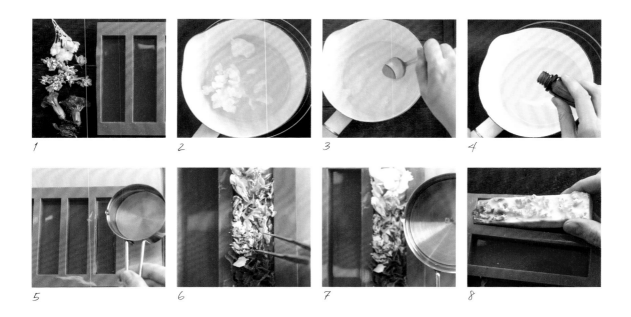

1.構思想要的色系，挑選合適花材，並事先將色彩漸層排列出來。

2.將蜜蠟倒入平底鍋中，以小火（300W）慢慢加熱，使蠟熔化。

3.待大部分的蠟都熔化時關閉電源，以湯匙慢慢攪拌，讓餘熱將剩餘的蠟熔化。

4.待蠟液溫度約下降至80°C時，加入喜歡的精油（比例請參考P.121），並以湯匙攪拌均勻。

5.將蠟液緩緩倒入矽膠模具中，約1/2的高度。

6.待表面稍稍凝固時，輕輕放入花材，可讓花材微微高出模具，並以鑷子小心調整花材位置與疏密度。

7.將剩餘的蠟液重新加熱，並待溫度下降至60°C左右，再倒入矽膠模具中，將高度補滿。

8.待蠟完全凝固後，小心取出即完成。

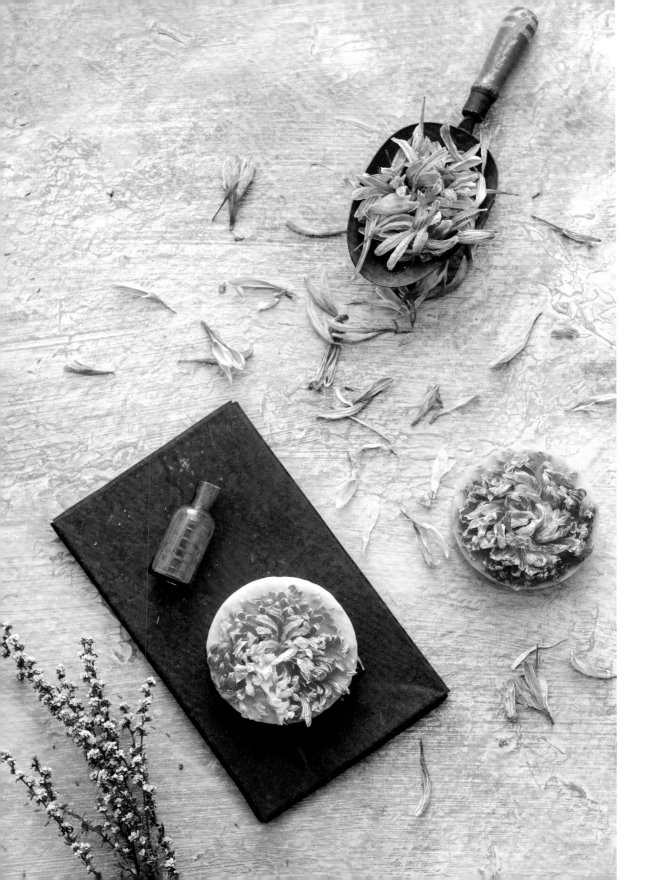

── 菊之舞

淡黃中染了橘,

橘紅中又劃了幾道淡黃,

一瓣一瓣的,

搖曳著花姿,

美得讓人驚豔。

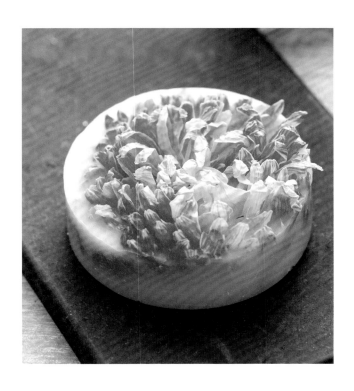

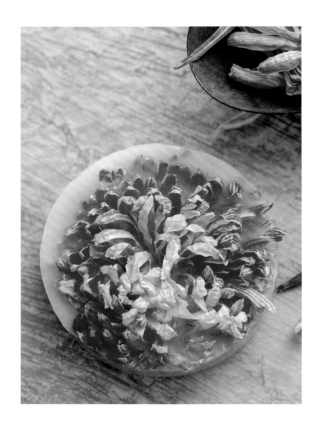

POINT

1. 120g的蠟是直徑7.5cm×高2cm的矽膠模具灌滿後所需要的量，但此作品中所使的花材本身體積大，放入矽膠模具後，空間減少很多，蠟的使用量亦會減少。

2. 富貴菊乾燥後，花瓣的顏色相當美，因此希望成品能有一點點的透光性，稍微能看到表面與側邊的花瓣，故在蜜蠟中加入比例較高的精蠟。

3. 若溫度太高，就將蠟液倒入矽膠模具中，花瓣容易倒下或變形，故將蠟液溫度控制在60°C左右再倒入比較適合。

花材　富貴菊
材料　蜜蠟40g・日本精蠟80g（蜜蠟：精蠟=1：2）／可製作至少2個成品
工具　圓形矽膠模（直徑7.5cm・高2cm）

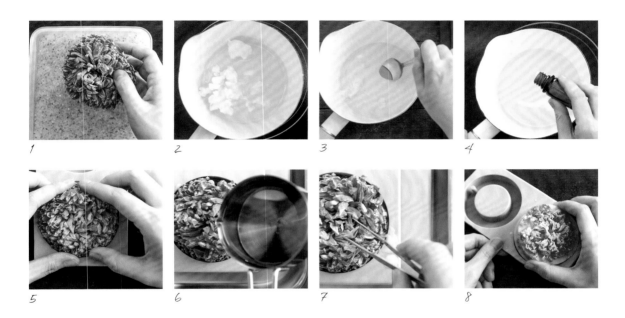

1
2
3
4

5
6
7
8

1.將富貴菊從乾燥砂中取出，並小心將乾燥砂清除乾淨，備用。

2.將蜜蠟與精蠟倒入平底鍋中，以小火（300W）慢慢加熱，使蠟熔化。

3.待大部分的蠟都熔化時，關閉電源，以湯匙慢慢攪拌，讓餘熱將剩餘的蠟熔化。

4.待蠟液溫度約下降至80°C時，加入喜歡的精油（比例請參考P.121），並以湯匙攪拌均勻。

5.將花朵花莖剪除，放入矽膠模具中。

6.待蠟液溫度下降至60°C後，從外側緩緩倒入矽膠模具中。

7.因倒入蠟液時，部分花瓣會因重力而傾倒，此時可以鑷子稍微調整形狀。

8.待蠟完全凝固後，小心取出即完成。

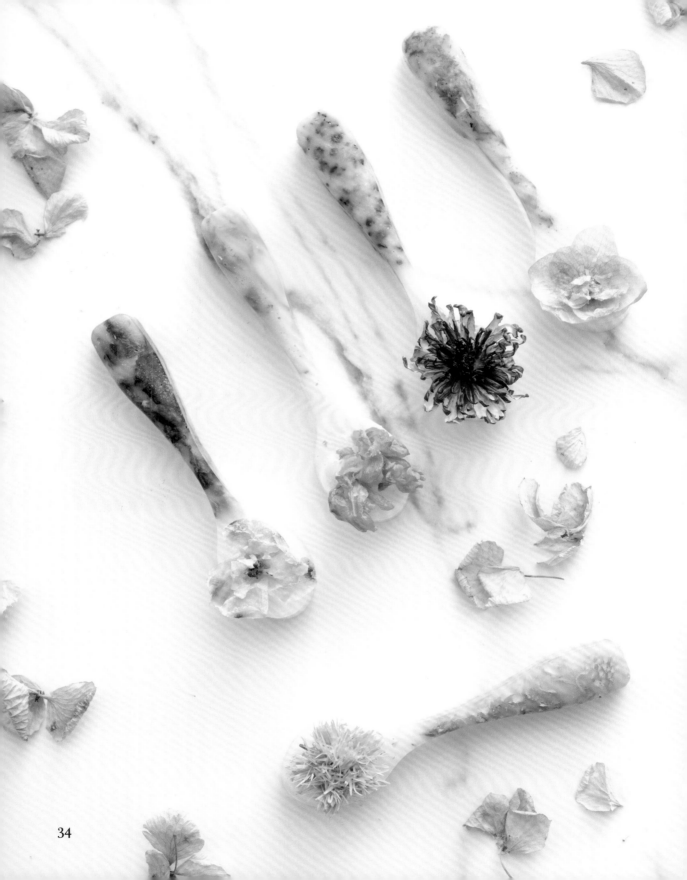

── 花之匙

舀一匙橘黃．一匙靛藍，

或一匙淡綠，

取自大自然，

即便純色也異常美麗。

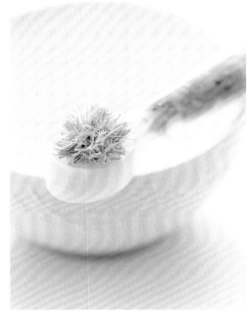

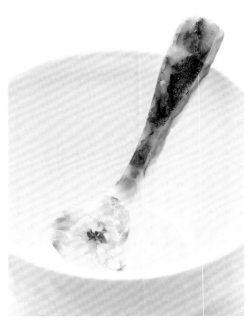

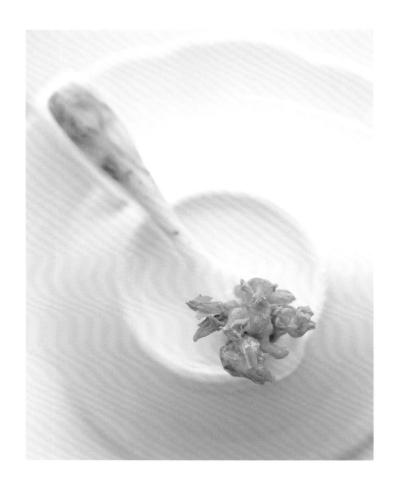

POINT

分兩次灌蠟的原因，是為了能讓花材固定在模具的底部，這樣
成品才能見到較明顯的花色。

花材　小蒼蘭

材料　蜜蠟30g・日本精蠟20g（蜜蠟：精蠟=3：2）／可製作5個成品

工具　湯匙形矽膠模（長約9.5cm・高約1.2cm）

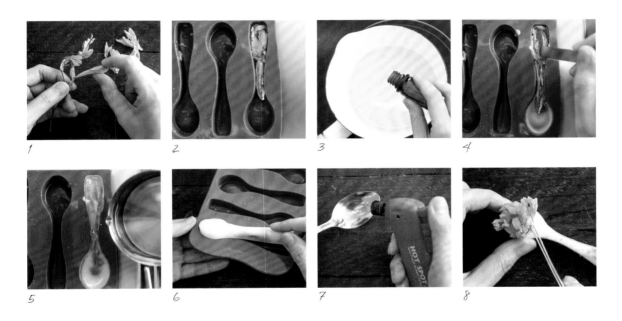

1　　　2　　　3　　　4

5　　　6　　　7　　　8

1.取適量的小蒼蘭，將花朵與花苞摘下。取其中3至5朵的花朵，沾取蠟液備用 （作法參考P.117）。

2.剩下的花材放入矽膠模具的匙柄處，要儘量將花材壓在模具的底部。

3.將蜜蠟與精蠟放入鍋中加熱融化後，待蠟液溫度約下降至80°C時，加入精油（比例請參考P.121），並以湯匙攪拌均勻。

4.將蠟液倒入矽膠模具約1/3的高度，要避免讓花材浮起來，必要時以鑷子將花材按壓至底部。

5.待表面有一點凝固後，再將剩餘的蠟液加熱，溫度下降至60°C後，再繼續倒入模具中。

6.待蠟完全凝固後，小心取出。

7.熱一小匙蠟液，再倒入適量蠟液在蠟匙的舀面上。

8.趁蠟還沒凝固前，將事先已浸過蠟液的花材固定上去，即完成。

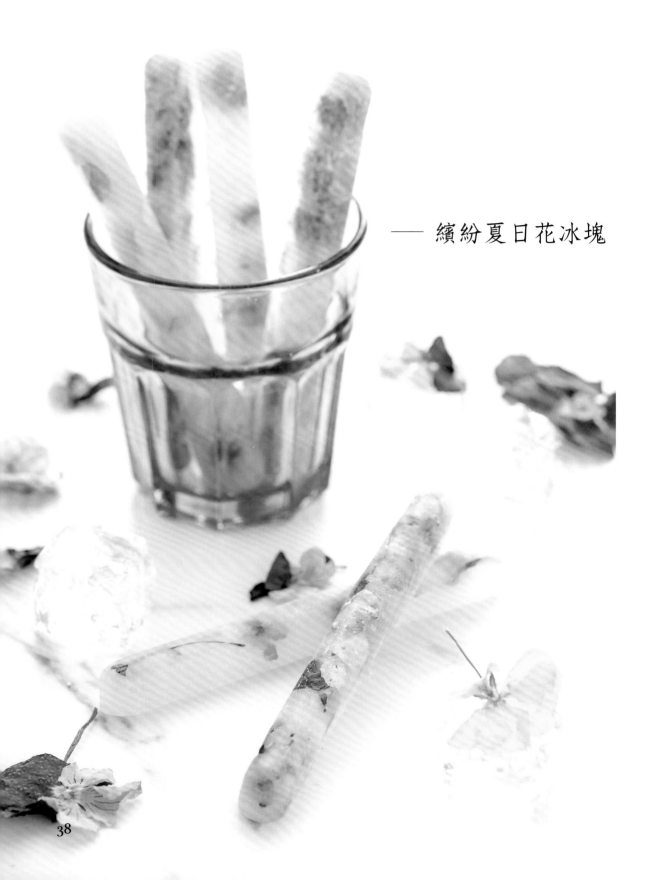

繽紛夏日花冰塊

刻意呈現蠟的透明感與氣泡，

這一支支繽紛的香氛花冰塊，

為炙熱的夏日

帶來清新與沁涼。

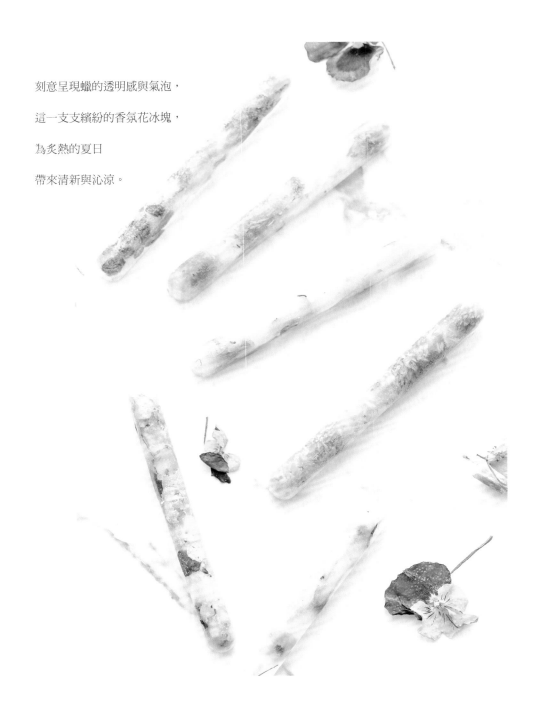

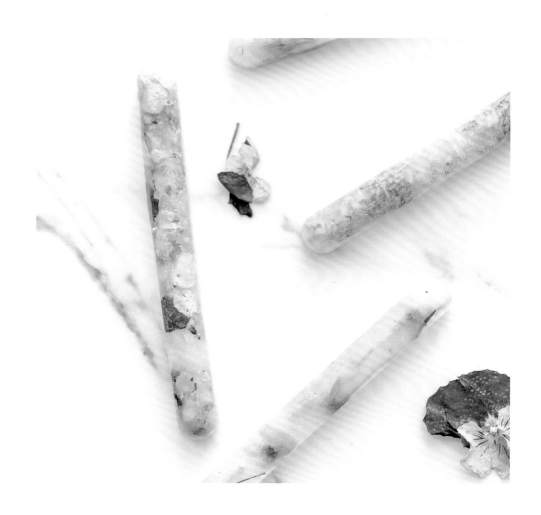

POINT

使用純精蠟製成的成品，會有氣泡＆斑點的產生，所以一般會加入硬脂酸讓成品更為美觀。但此作品刻意不加入硬脂酸，讓它自然產生氣泡與斑點，以呈現與冰塊相仿的質感。

花材　香菫花

材料　日本精蠟130g／可製作成品5個

工具　長條矽膠模（單格尺寸約13.5×1×2cm）

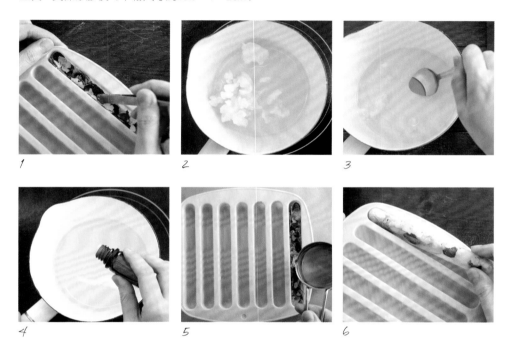

1. 將各種顏色的香菫，放入矽膠模具中，盡量貼平模具的底層與側邊。
2. 將精蠟倒入平底鍋中，以小火（300W）慢慢加熱，使蠟熔化。
3. 待大部分的蠟都熔化時，關閉電源，以湯匙慢慢攪拌，讓餘熱將剩餘的蠟熔化。
4. 待蠟液溫度下降至80℃時，加入喜歡的精油（比例請參考P.121），並以湯匙攪拌均勻。
5. 將蠟液倒入矽膠模具約1/4的高度，要避免讓花材浮起來，必要時以鑷子將花材按壓至底部與側邊。
6. 待表面有一點凝固後，倒入剩餘的蠟液，溫度不要超過60℃。待蠟完全凝固後，小心取出，即完成。

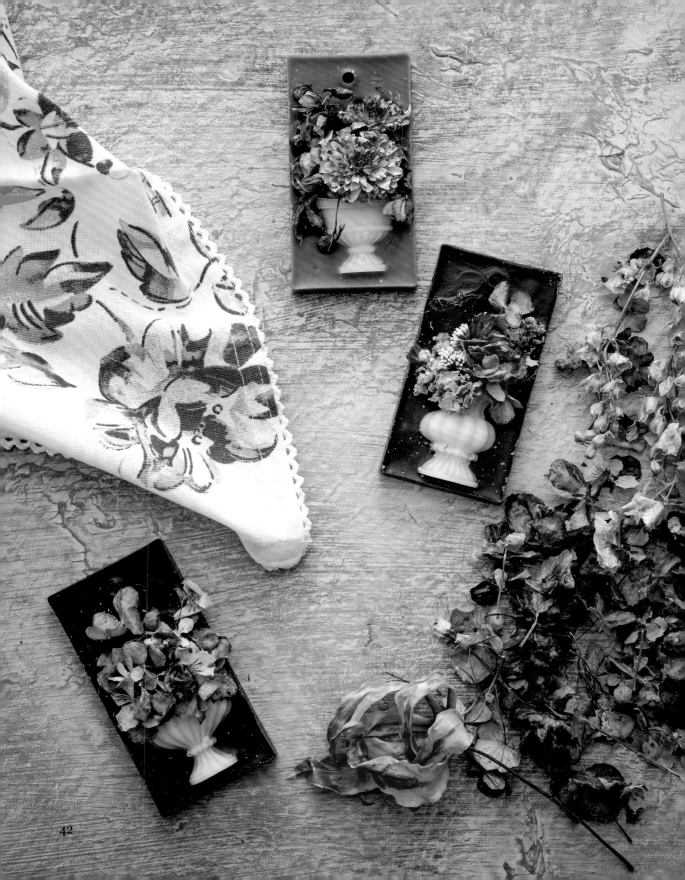

── 復古花卉靜物畫

歐式花器搭配

色彩濃烈的花材，

宛若一幅

十七世紀花卉靜物畫，

濃縮在這一方小天地裡。

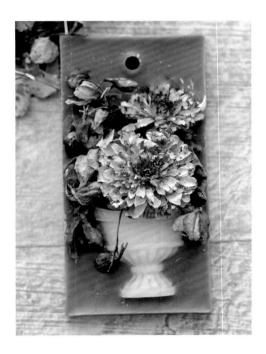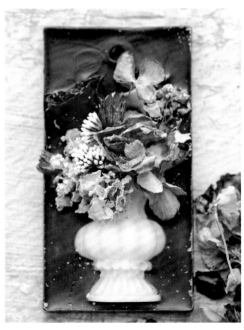

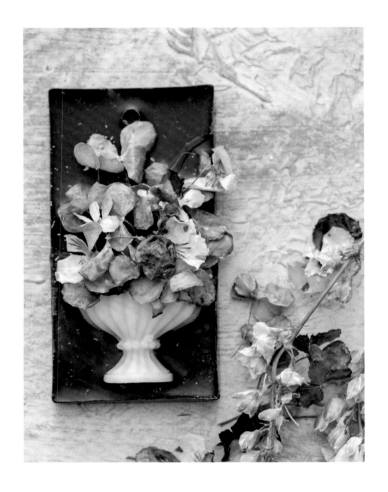

POINT

原矽膠模深度達2cm，若灌滿會顯得成品有些厚重，故不將整
個矽膠模灌滿，僅製作高約1cm的成品。

花材　繡球・香菫・飛燕草
材料　蜜蠟150g・染料（藍・黑）／可製作高約1cm的成品3個
工具　長方形矽膠模（單格尺寸約5.3×10.4×2cm）

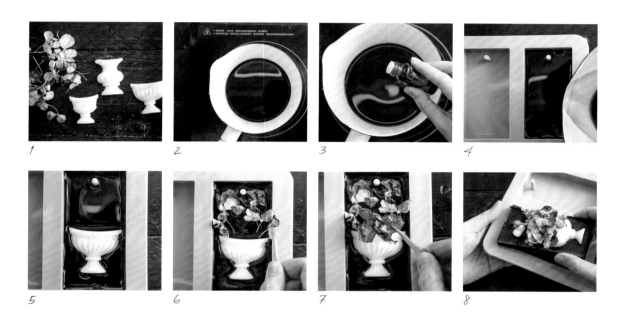

1. 事先製作好三個花器（作法參考P.116），並將所有花材浸上一層薄薄的蠟液備用（作法參考P.117）。

2. 將蜜蠟以小火（300W）加熱熔化，並加入適量的藍與黑色染料調色（作法參考P.119）。

3. 待蠟液溫度約下降至80℃時，加入喜歡的精油（比例請參考P.121），並以湯匙攪拌均勻。

4. 將蠟液緩緩倒入矽膠模具中，高度約達1cm即可。

5. 待表面稍稍凝固時，輕輕放入花器。

6. 接著放入花材，由外側的花材開始添加。

7. 加入中間的主花後，作最後的修飾。

8. 待完全凝固後，小心取出即完成。

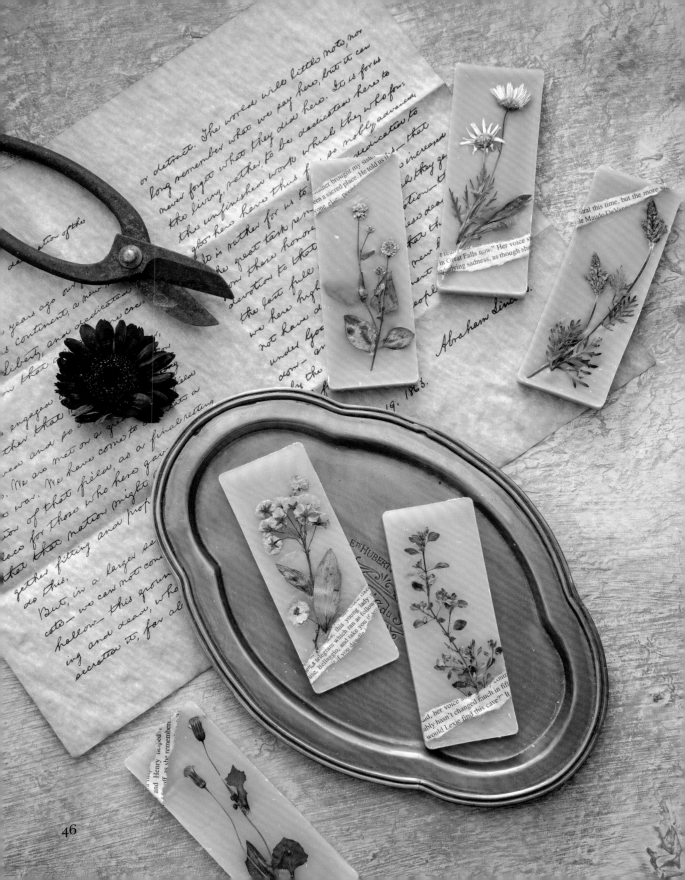

── 植物圖鑑

捨不得花園盛開的

花草任其凋零,

於是採收‧壓製與乾燥,

再以蠟封存,

製作出自己的花園植物圖鑑。

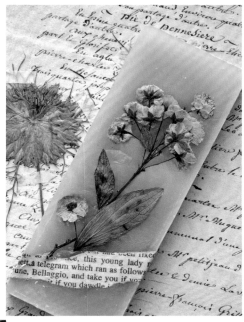

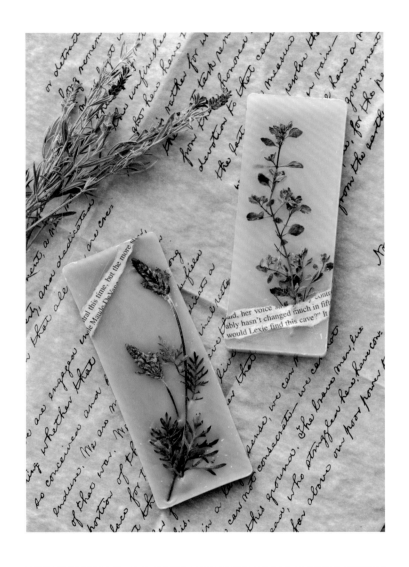

POINT

染料的濃度相當高，只需少許的用量，即可有很好的發色效果。
因此在調整淺色色蠟時，必須十分注意染料的用量。

花材　羽葉薰衣草（押花）

材料　蜜蠟60g・日本精蠟90g（蜜蠟：精蠟=2：3）・染料（綠・黑・黃）・小説書頁／
　　　可製作成品3個

工具　紙盒（單格尺寸約4.5×12×1cm）

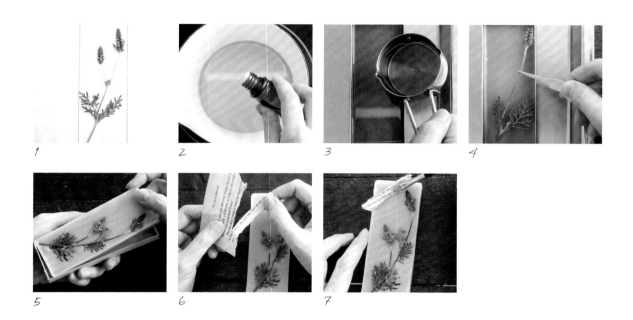

1

2

3

4

5

6

7

1. 製作一個長寬高約4.5x12x1cm的紙盒（作法參考P.130），並取一張紙，畫出與紙盒相同尺寸的長方格後，將花材配置上去。

2. 將蜜蠟以小火（300W）加熱熔化，並加入微量的綠・黑與黃色染料調色（作法參考P.119）。待蠟液溫度下降至80℃時，加入喜歡的精油（比例請參考P.121），並以湯匙攪拌均勻。

3. 紙盒噴上脫模劑後，再將蠟液緩緩倒入紙盒中。

4. 待表面稍稍凝固時，輕輕放入花材。

5. 待完全凝固後，小心取出。

6. 將小説書頁撕出適合尺寸與長度，擺在蠟片上確定好位置。

7. 在預貼的位置上，塗一層薄薄的蝶古巴特膠後，將紙張固定上去，在紙張表面再塗抹一層薄薄的膠固定，即完成。

Chapter 2

甜點花草香氛蠟

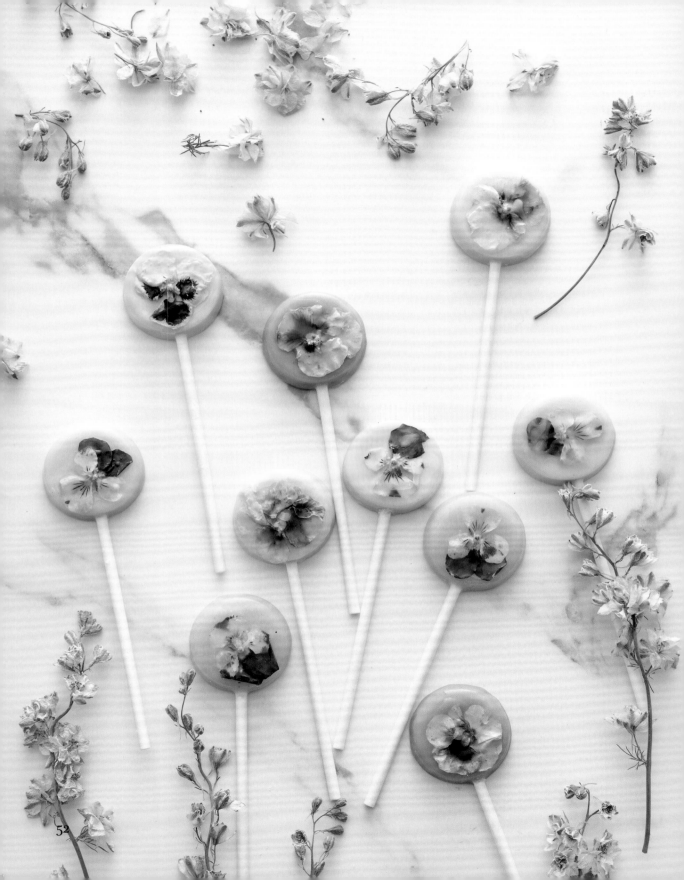

—— 香菫棒棒糖

收藏一枚枚，

由冬一直燦爛至春末的香菫，

每一枝棒棒糖上，

別上一枚，

讓燦爛一直都在。

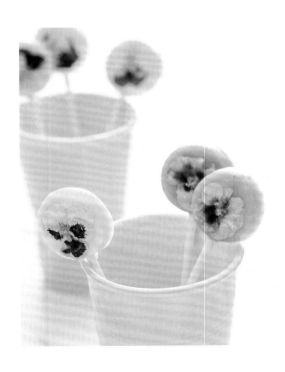

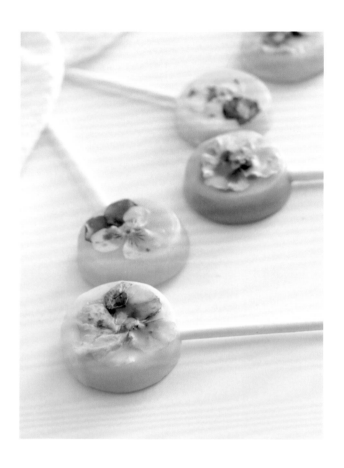

POINT

1. 此尺寸的模具，約45g的蜜蠟可以製作5個成品，但因為脫模後的成品還需要浸裹一層的蠟液，故需多熔一些蠟液備用。

2. 脫模後的成品浸裹蠟液，是為了讓固定上去的花與成品更能緊密貼合，也是為了讓棒棒糖成品看起來更加圓潤可口。

花材　香菫花
材料　蜜蠟100g・染料（黃）
工具　棒棒糖模（直徑約3.8cm）・紙捲棒（長10cm）

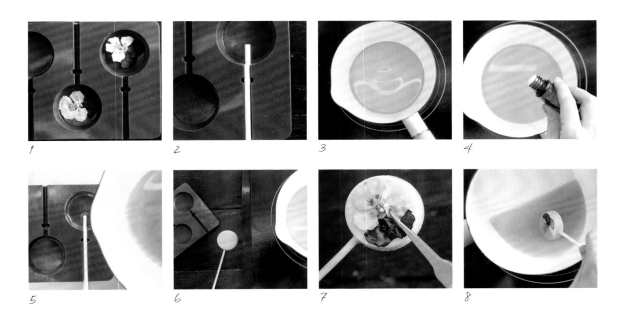

1. 挑選大小合適的香菫花備用。
2. 將紙捲插入模具約1/2處，再取另一根紙捲頂住開口，以免屆時蠟液流出。
3. 將蜜蠟以小火（300W）加熱熔化，並加入適量的黃色染料調色（作法參考P.119）。
4. 待蠟液溫度約下降至80℃時，加入精油（比例請參考P.121），並以湯匙攪拌均勻。
5. 緩緩倒入矽膠模具中。
6. 待完全凝固後取出，剩餘的蠟重新加熱至80℃。
7. 將花朵沾取一層蠟液後，迅速放至棒棒糖上，以鑷子小心調整位置。
8. 將棒棒糖放入蠟液中浸裹一圈後，將多餘的蠟輕甩移除。待完全冷卻後即完成。

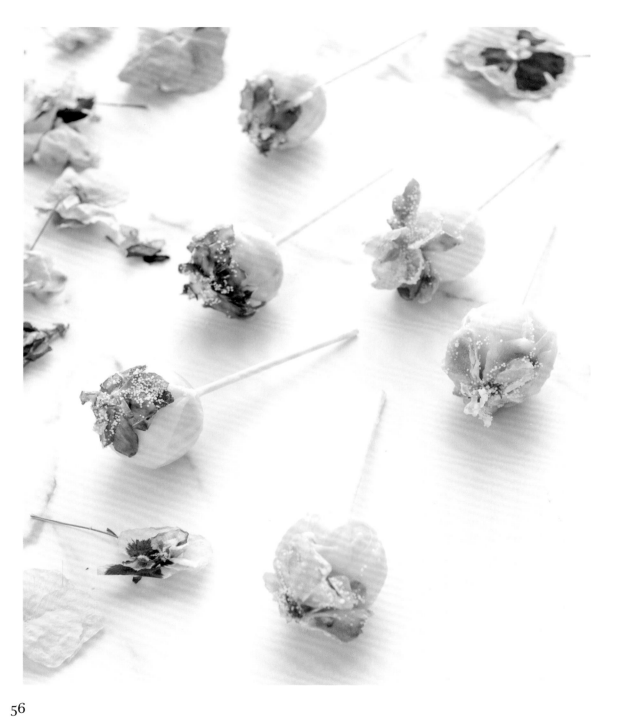

粉黃、嫩綠、淺藍，還有淡粉，

一枝枝可愛又夢幻的棒棒糖，

不由得讓人萌生少女心。

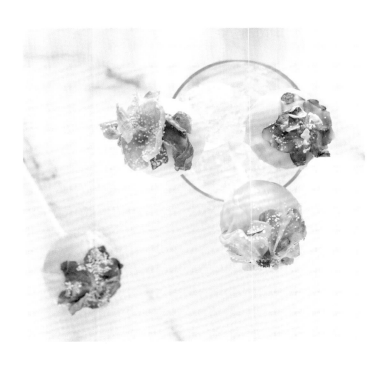

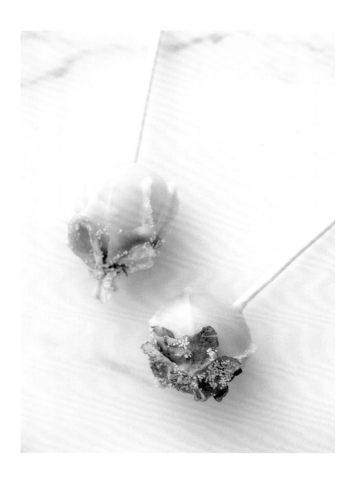

POINT

1.因蠟的凝固速度相當快,在進行步驟7至9時,速度要夠快,效果才會理想。

2.棒棒糖裹一層蠟的目的,除了讓兩個半球完整結合外,白裡透綠的色彩看起來更加溫潤。
　但不要過度浸裹,以免整個變成白色。

花材　飛燕草

材料　蜜蠟150g・染料（綠）・硬脂酸（裝飾用）／100g的蜜蠟可製作成品4個

工具　球形棒棒糖矽膠模一對（直徑3.5cm）・紙捲棒・架高的架子

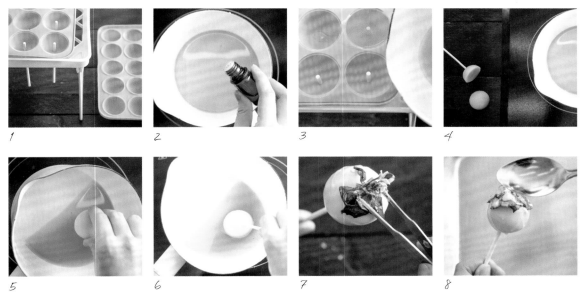

1

2

3

4

5

6

7

8

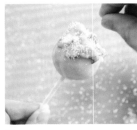

9

1.挑選花型完整・大小合適的飛燕草，並將模具架高，插入紙捲備用。

2.將100g的蜜蠟以小火（300W）加熱熔化，並加入適量的綠色染料調色（作法參考P.119），待蠟液溫度約下降至80℃時，加入精油（比例請參考P.121），並以湯匙攪拌均勻。

3.各別倒入半球形的矽膠模具中。

4.待完全凝固後取出，並將剩餘的蜜蠟，加熱至80℃。

5.將一個半球形的蠟塊沾上蠟液，再迅速將兩個半球結合。

6.將結合好的棒棒糖，再放入鍋中輕輕浸裹，讓球體看起來更為完整。

7.將飛燕草沾蠟液，並迅速放在棒棒糖頂端，以鑷子小心調整位置。

8.待蠟液溫度下降至60℃時，舀一匙蠟液由上往下澆淋，製作出糖霜效果。

9.最後，趁蠟液還未完全凝固前，撒上適量的硬脂酸作裝飾即完成。

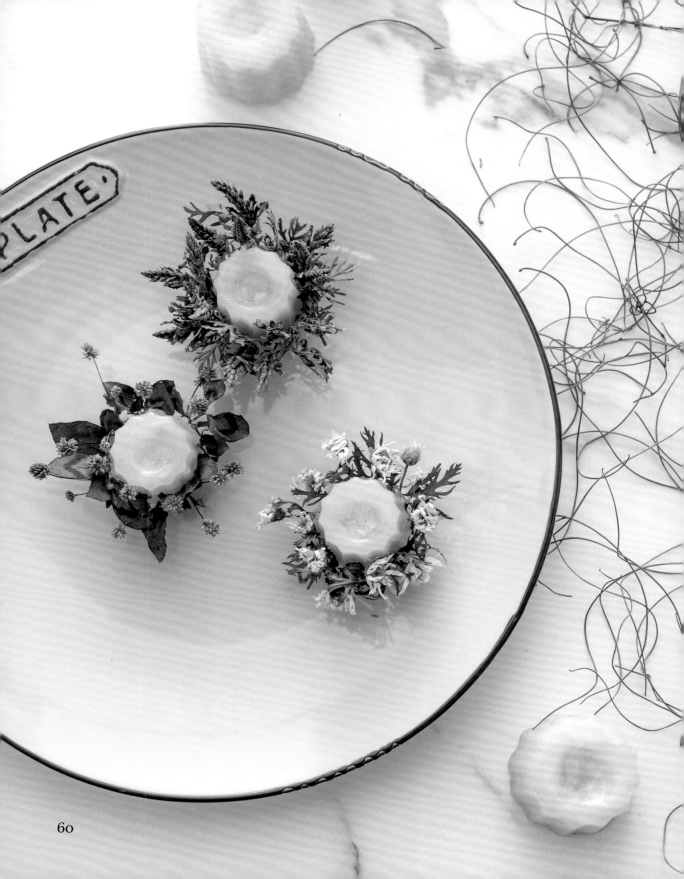

── 花果凍

可能是柑橘，

亦或是芒果，

這透著淺黃果粒的迷你果凍，

在花的圍繞下，

更顯晶瑩可口了。

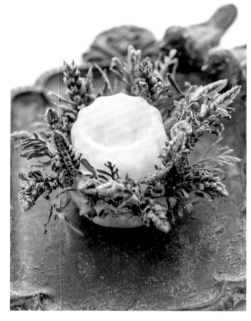

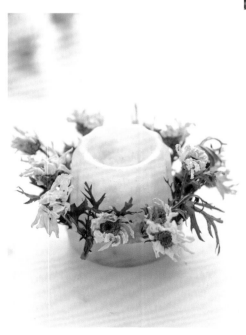

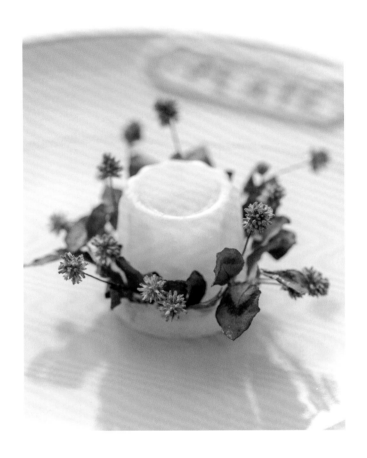

POINT

1. 在精蠟中加入硬脂酸，消除氣泡與斑點，以呈現果凍的平滑感。精蠟與硬脂酸的比例約
 100：5。
2. 蜜蠟的融點約63°C，為了不讓色蠟熔解，務必要待精蠟的溫度下降至60°C後再倒入矽膠
 模中。

花材　粉團蓼

材料　日本精蠟100g・硬脂酸5g・蜜蠟適量・染料（黃）／可製作成品4個

工具　迷你可麗露矽膠模（直徑3.5cm・高3.5cm）・圓形矽膠模（直徑3.8至4cm尺寸）

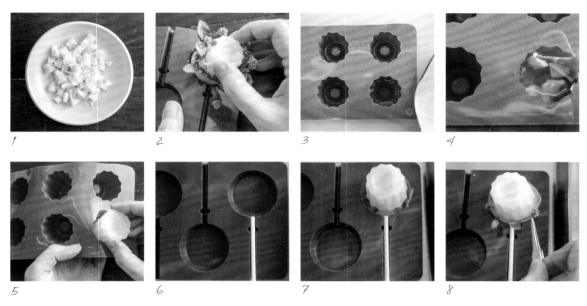

1　　*2*　　*3*　　*4*

5　　*6*　　*7*　　*8*

9

1. 事前先製作好黃色的碎蜜蠟塊（作法參考P.119），備用。

2. 將精蠟與硬脂酸放入鍋中加熱融化後，待蠟液溫度約下降至80℃時，加入精油
（比例請參考P.121），並以湯匙攪拌均勻。

3. 待蠟液溫度下降至60℃左右，倒入矽膠模具。

4. 放入色蠟，並以鑷子將色蠟配置在模具的底部與邊緣。

5. 待完全凝固後取出備用。

6. 接著取圓形矽膠模備用。因尺寸的關係，採用大小剛好合宜的棒棒糖模具替
代，但需要以兩根紙捲塞住開口，以免蠟液流出。

7. 將剩餘的蠟液重新加熱，並待溫度下降至60℃左右，再倒入圓形矽膠模具中約
1/2高度。將果凍成品輕輕放入圓形模具中間。

8. 在蠟液凝固前，加入一圈的花材。

9. 待蠟液完全凝固後，小心取出即完成。

63

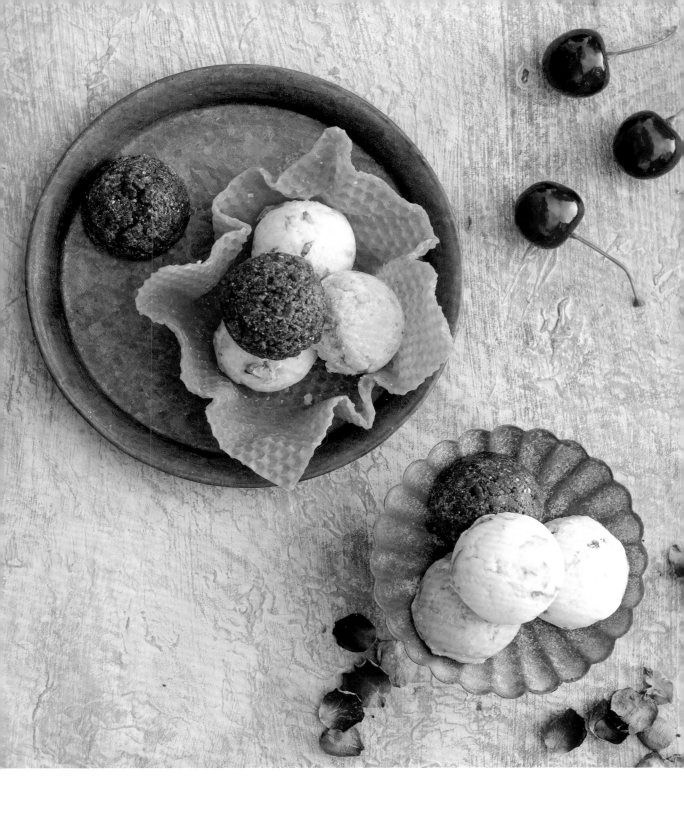

── 香草玫瑰冰淇淋球

趁著蠟液稍稍凝固，

便開始持續攪拌，

直至有些黏稠濕潤，

又能保持粗糙質感為止。

想以冰淇淋勺舀上幾球就幾球，

完全不用擔心熱量問題！

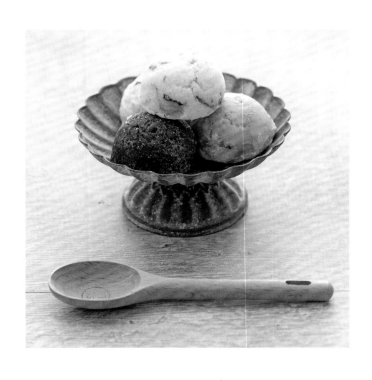

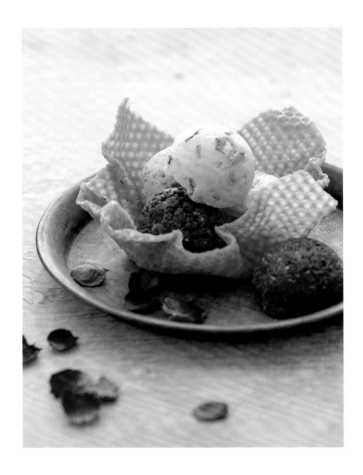

POINT

1. 在白色蜜蠟中調入非常微量的黃，以呈現香草的色感，但染料的量不好控制，可以事先調好的黃色色蠟來調色。

2. 浸泡蠟蜂片的熱水，溫度不可以過高，亦不能泡得過久，以免蠟蜂在熱水中溶解。

花材　各式玫瑰花

材料　蜜蠟100g・蜂蠟片・染料（黃）／可製作成品5個

工具　冰淇淋勺或半球形器具（直徑4cm）・染料（黃）・碗（蜂蠟片塑形用）

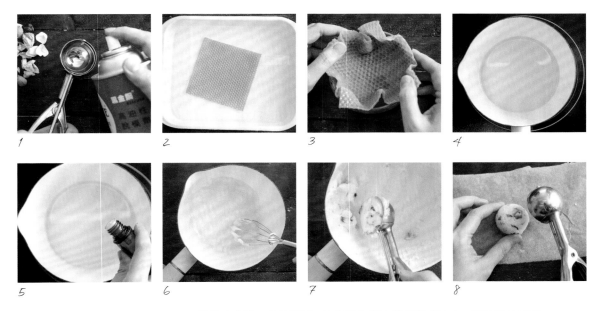

1. 將玫瑰花瓣一片片剝下，冰淇淋勺噴上脫模劑或抹上一層沙拉油備用。

2. 將蜂蠟片剪成合適大小，泡入溫度約80°C的熱水約3秒後迅速取出。

3. 將軟化的蜂蠟片，放在碗裡塑形備用。

4. 將蜜蠟以小火（300W）加熱熔化，並加入非常微量的黃色染料調色（作法參考P.119）。

5. 待蠟液溫度約下降至80°C時，加入精油（比例請參考P.121），並以湯匙攪拌均勻。

6. 當蠟液開始凝固時，以湯匙反覆攪拌。

7. 攪拌至蠟液仍黏稠濕潤，但稍稍擠壓又能保持些微的粗糙質感為止。

8. 以冰淇淋勺挖取一球，放至烘焙紙上待冷卻凝固。

9. 將製作好的冰淇淋，放入製作好的餅乾容器即完成。

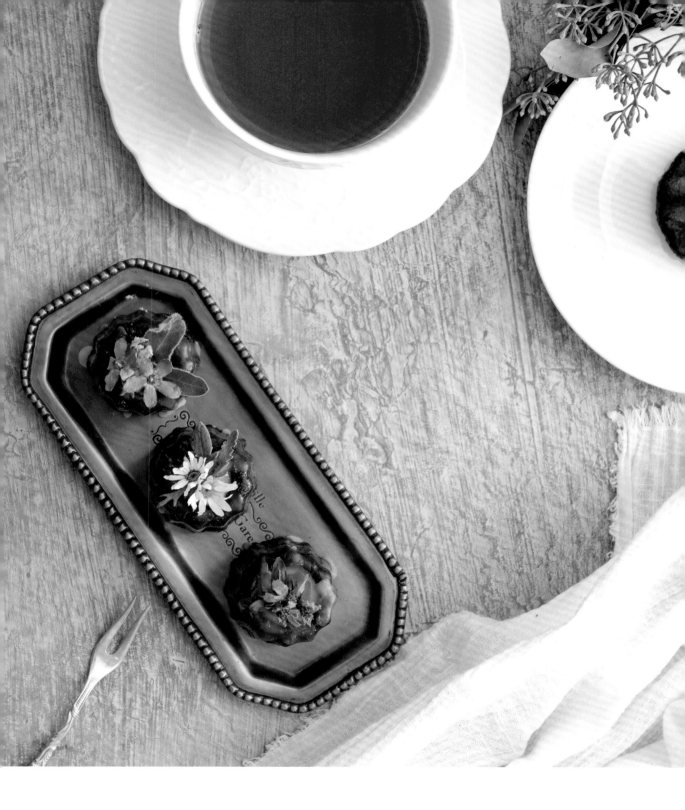

—— 法式可麗露

調製烘烤過的焦糖色澤與質感，

再添一點微甜香氣，

雖然不能食用，

卻能讓人從眼裡＆鼻間，一直到心裡，

都是甜蜜蜜的。

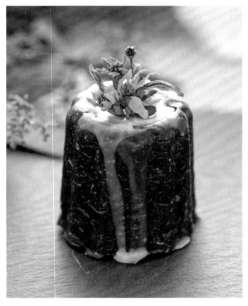

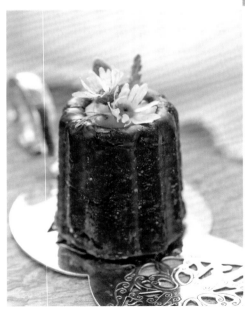

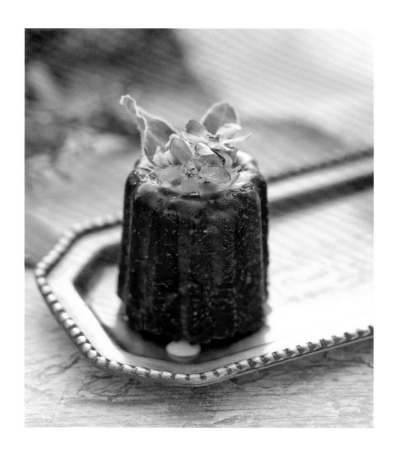

POINT

1. 若蠟液過度攪拌至整體開始發白的階段，再倒入模具，會因為不夠濕軟而無法貼合模具塑形，這樣製作出來的可麗露形狀會不完整。

2. 製作糖霜的蜜蠟，因量少故冷卻速度非常快，倒上蠟液後，要立即將裝飾的花材固定上去才行。

花材　藍星花

材料　蜜蠟40g・日本精蠟60g（蜜蠟：精蠟=2：3）・染料（咖啡・黑・紅）／可製作成品2個

工具　可麗露矽膠模（底直徑4.5cm・高4.5cm）

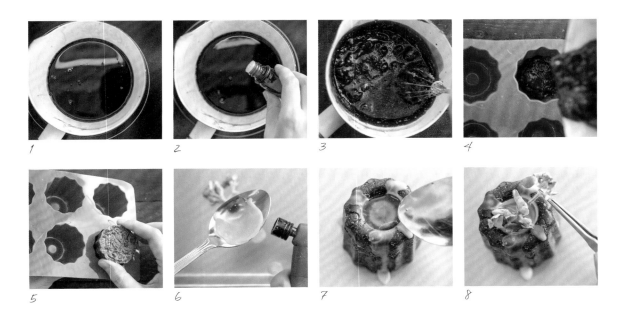

1 2 3 4

5 6 7 8

1. 將蜜蠟以小火（300W）加熱熔化，並加入咖啡・黑與紅色染料調色（作法參考P.119）。

2. 待蠟液溫度約下降至80℃時，加入精油（比例請參考P.121），並以湯匙攪拌均勻。

3. 當蠟液開始凝固時，以湯匙反覆攪拌，攪拌至蠟液仍黏稠濕軟，且尚可流動的狀態即可。

4. 將蠟倒入矽膠模具裡，可輕扣模具，讓蠟液完整填滿。

5. 待蠟液完全凝固後，小心取出。

6. 將待裝飾的小花備好，熔一匙蜜蠟。

7. 在可麗露上淋上適量的蜜蠟，以作出糖霜效果。

8. 趁蜜蠟還未凝固前，將花材固定後即完成。

—— 堅果巧克力酥塊

巧克力脆片・巧克力醬，

還有好吃的堅果，

這樣的超級組合，

大概沒有人能抵擋得住吧！

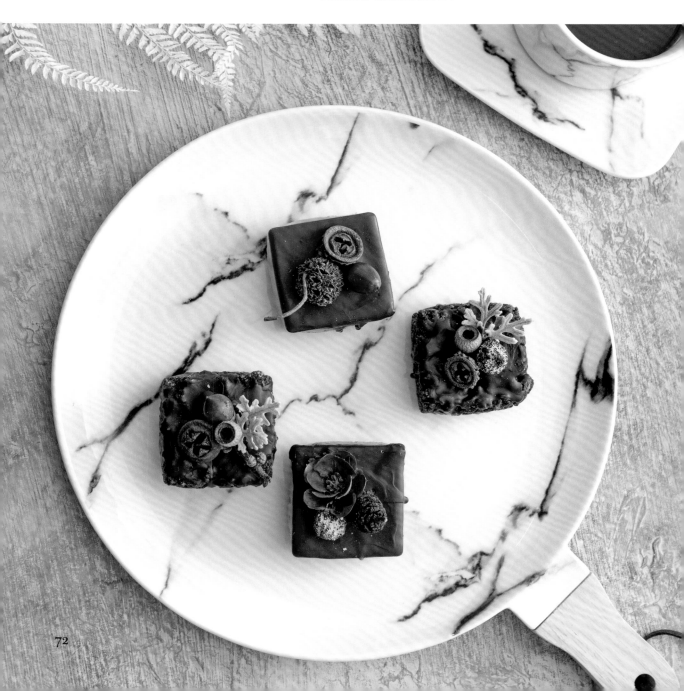

花材　銀葉菊・藍桉・橡實

材料　蜜蠟60g・日本精蠟40g（蜜蠟：精蠟＝2：3）・染料（咖啡・黑）／可製作成品2個

工具　正方形矽膠模（5×5×2.5cm）／可製作成品2個

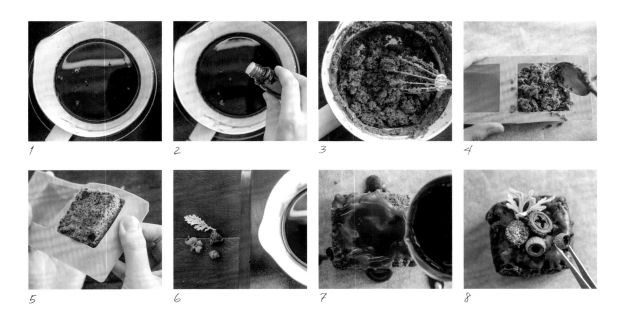

1. 將蜜蠟以小火（300W）加熱熔化，並加入咖啡與黑色染料調色（作法參考P.119）。
2. 待蠟液溫度約下降至80℃時，加入精油（比例請參考P.121），並以湯匙攪拌均勻。
3. 當蠟液開始凝固時，以湯匙反覆攪拌至鬆散的顆粒狀。
4. 趁蠟塊還有熱度，稍微擠壓尚可黏著在一起時，塞入矽膠模中塑形。
5. 待蠟完全凝固後，小心取出。
6. 將要裝飾在巧克力酥塊上的果實材料備好，並將餘蠟加熱。
7. 待蠟液的溫度下降至60℃，淋上酥塊主體作出巧克力淋醬效果。
8. 淋蠟還未凝固前，將花材固定上去即完成。

POINT

為了要製作巧克力酥的質感，而利用未完全冷卻的碎蠟倒入模具中塑形，從模形中取出時，動作務必小心輕柔，因周邊的碎蠟容易在脫模時崩解，待淋上巧克力醬後，就可以完整的結合在一起。

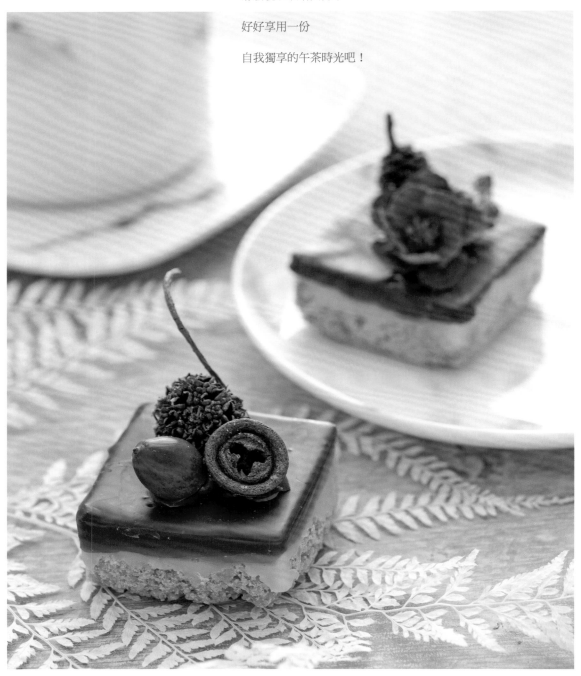

── 堅果慕斯蛋糕

嗜甜食又擔心身材走樣，

那麼就以眼睛與鼻子，

好好享用一份

自我獨享的午茶時光吧！

花材　各式果實
派底　巴西棕櫚蠟80g
乳酪　蜜蠟25g．日本精蠟25g（蜜蠟：精蠟＝1：1）．染料（黃．紅）
淋醬　蜜蠟15g．日本精蠟15g（蜜蠟：精蠟＝1：1）．染料（咖啡．黑）
工具　正方形矽膠模（5×5×2.5cm）／可製作成品2個

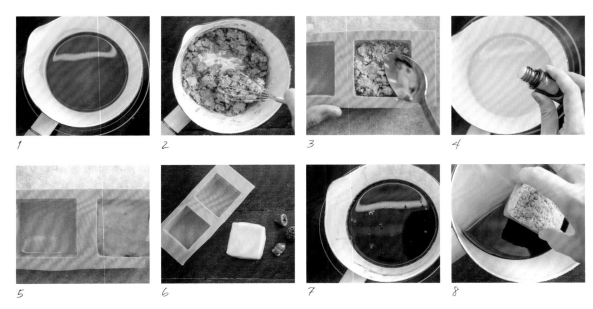

1　2　3　4
5　6　7　8

9

1. 將巴西棕櫚蠟以小火加熱熔化，待溫度下降至80℃時，加入精油（比例請參考P.121），並以湯匙攪拌均勻。

2. 當蠟液開始凝固時，以湯匙反覆攪拌至鬆散的顆粒狀。

3. 趁蠟塊還有熱度，稍微擠壓尚可黏著在一起時，塞入矽膠模中塑形。

4. 將25g的蜜蠟與25g的精蠟混合熔解，並加入非常微量的黃與紅色染料調色，待溫度下降至80℃時加入精油。

5. 待蠟液的溫度約下降至60℃時，倒入已裝有派底的模具中。

6. 完全冷卻凝固後取出，將要裝飾蛋糕的果實材料備好。

7. 將剩餘的蜜蠟與精蠟混合熔解，並加入適量的咖啡與黑色染料調色。

8. 待蠟液的溫度下降至60℃時，將脫模後的蛋糕體放入鍋中沾取一層蠟液。

9. 趁蠟還未凝固前，將花材固定後即完成。

POINT

50g的巴西棕櫚蠟，即可製作兩個派底。但因巴西棕櫚蠟在冷卻攪拌的過程中，部分容易附著在鍋底與鍋邊，故需要熔解多一點的蠟量備用。

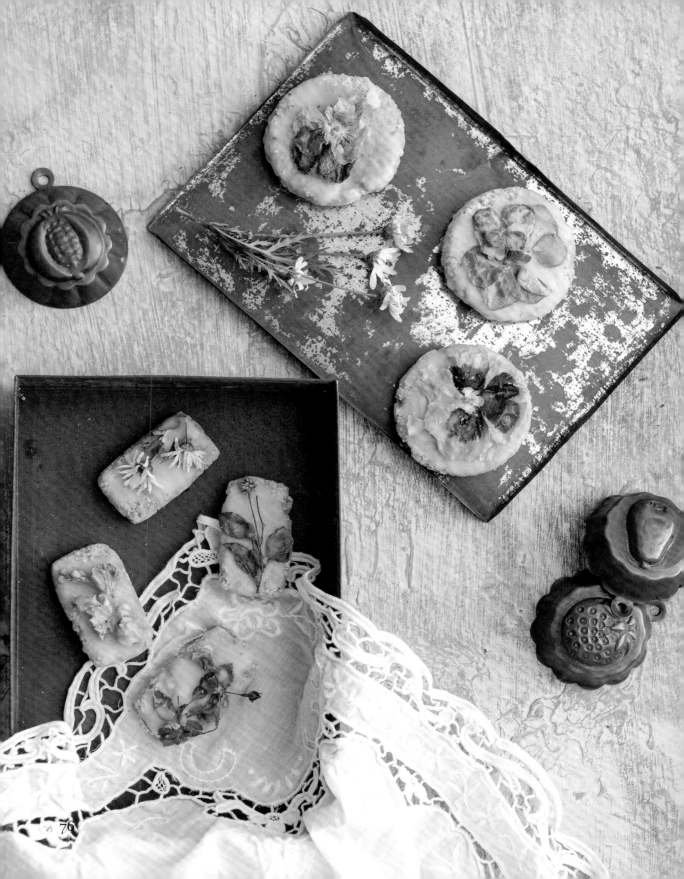

── 糖霜花餅乾

以巴西棕櫚蠟本身的質感,

製作餅乾體,

再以乾燥花妝點,

淋上蜜蠟當糖霜,

美麗又可口的花餅乾於焉而成囉!

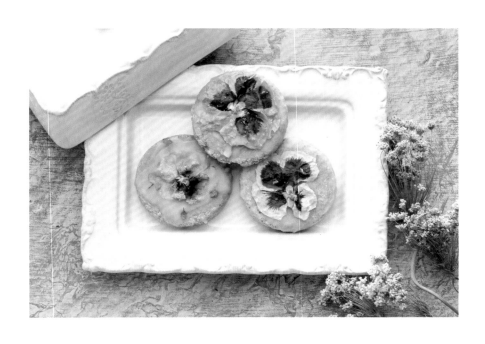

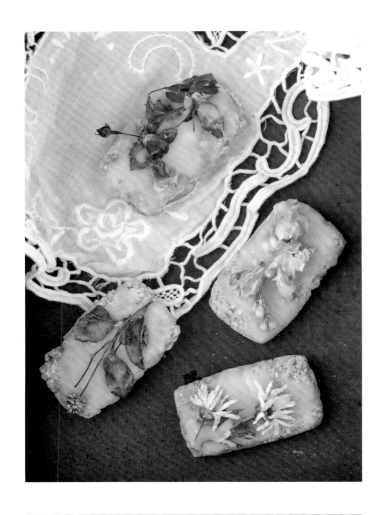

POINT

60g的巴西棕櫚蠟，即可製作5個餅乾體，但因巴西棕櫚蠟在
冷卻攪拌的過程中，部分容易附著在鍋底與鍋邊，因此熔解
多一點的蠟量備用。

花材　瑪格莉特

材料　巴西棕櫚蠟80g・蜜蠟20g／可製作成品5個

工具　方形餅乾矽膠模（2.5×2.5×1.2cm）

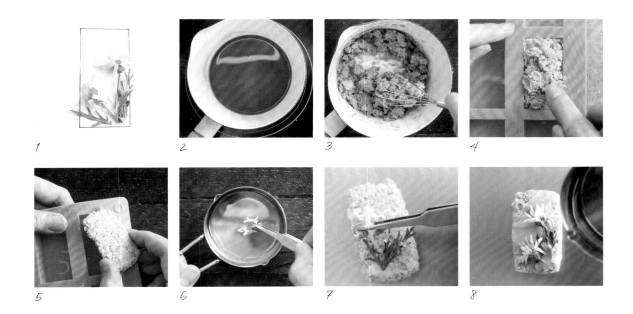

1

2

3

4

5

6

7

8

1. 取一紙張，畫出與矽膠模具相同尺寸的長方格後，將花材配置上去。

2. 將巴西棕櫚蠟以小火加熱熔化，待溫度下降至80°C時，加入精油（比例請參考P.121），並以湯匙攪拌均勻。

3. 當蠟液開始凝固時，以湯匙反覆攪拌至鬆散的顆粒狀。

4. 趁蠟塊還有熱度，稍微擠壓尚可黏著在一起時，塞入矽膠模中塑形。

5. 待完全冷卻凝固後，小心取出。

6. 以小火（300w）熔解蜜蠟，並將花材沾取薄薄的一層蠟液。

7. 接著將沾有蠟液的花材，迅速放至餅乾體上固定。

8. 待蠟液溫度下降至60°C以下，在餅乾體上淋上適量的蠟液，製作糖霜效果。待完全冷卻凝固後即完成。

Chapter 3

創意花草香氛蠟

—— 蛋形小花瓶

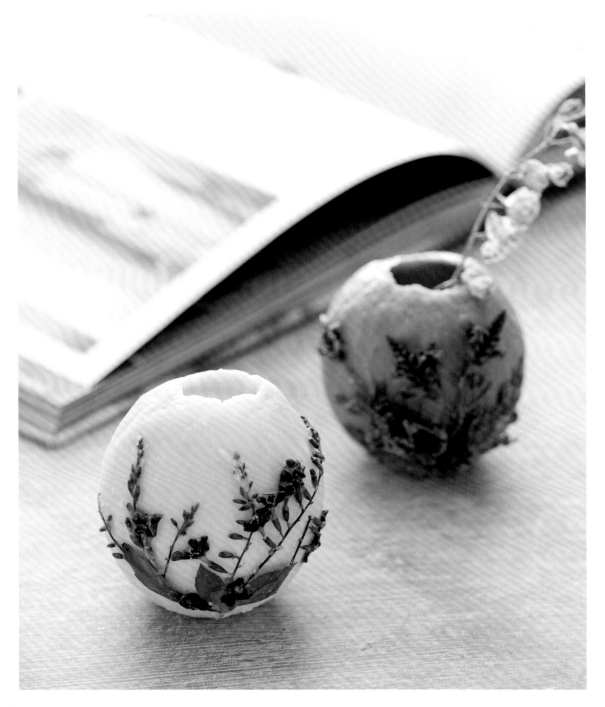

82

裝了水的氣球，

刷上幾層厚厚的蠟液，

就成了可愛的蛋形花器，

可以盛裝花園採下的花草，

讓室內也能有綠色小風景。

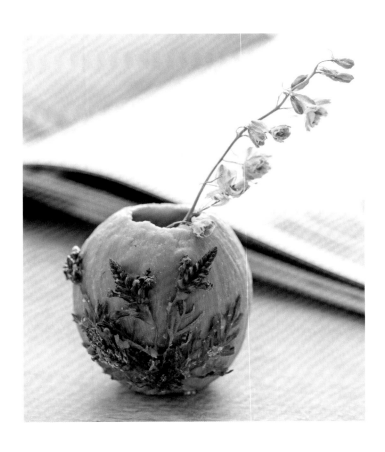

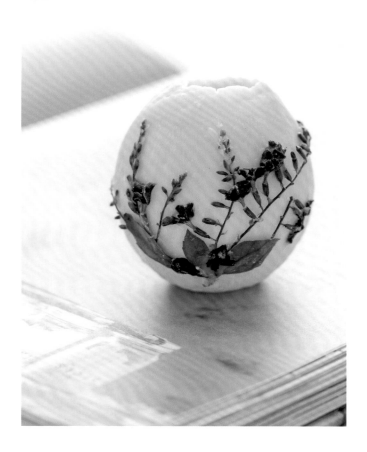

POINT

1.如果想要光滑感的花瓶，可不用筆刷，直接重覆步驟4的動作，直到完成想要的厚
 度為止即可。

2.若移除氣球時，不慎讓花瓶破裂，可再刷上蠟液，讓裂紋密合即可。

花材　金露花

材料　蜜蠟適量・日本精蠟適量（蜜蠟：精蠟=3：2）・染料（紫）

工具　氣球・平筆刷

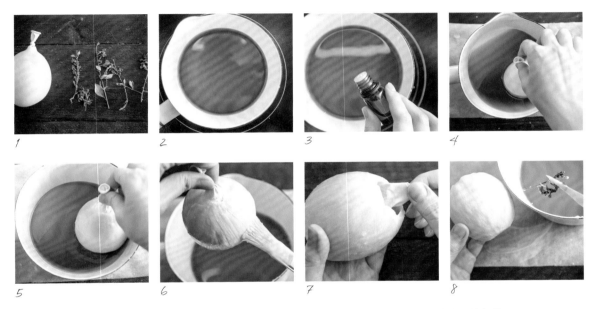

1. 將欲使用的花材備妥，氣球裝入冷水至想要的尺寸後，綁好備用。

2. 將蜜蠟與精蠟倒入平底鍋中，以小火（300W）慢慢加熱熔化，並加入紫色染料調色（作法參考P.119）。

3. 待蠟液溫度約下降至80℃時，加入精油（比例請參考P.121），並以湯匙攪拌均勻。

4. 待蠟液溫度下降至60℃時，將氣球浸入蠟液中數秒後，拉起。

5. 重覆步驟4的動作數回，直到附著在氣球上的蠟液有些微的厚度。

6. 以筆刷沾蠟液，由上往下直刷，重覆數回製造刷紋，直到完成想要的厚度為止。

7. 待蠟完全冷卻凝固後，將氣球剪破讓水流出，並小心將氣球取出。

8. 將餘蠟重新加熱後，將花材沾取薄薄的一層蠟液。

9. 浸完蠟液的花材，迅速將它固定在花器上後即完成。

── 雙層碗形小花器

不同尺寸的碗形蠟製器皿，

疊出趣味與別緻感，

如果俏皮一點，

還可以一層一層無限往上，

疊出獨一無二的香氛裝飾。

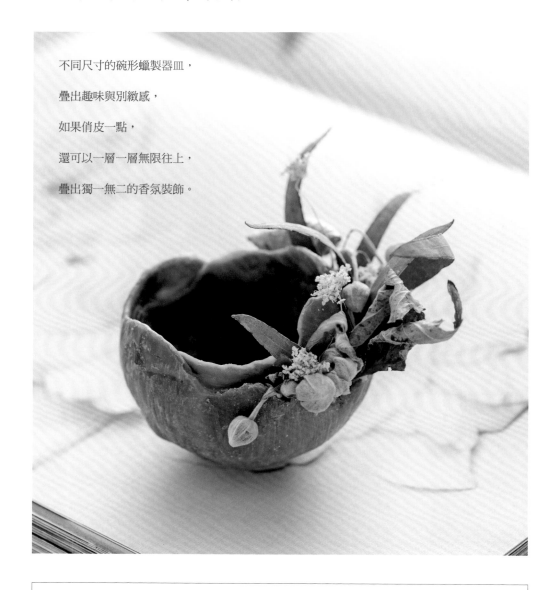

POINT

1. 記得要預留部分的蜜蠟，不進行調色動作，以製作蠟碗刷白的質感。

2. 建議在刷上白蠟前，先試套兩個蠟碗，確定一下尺寸是否合宜，若需要調整，再以手剝除
多餘的蠟即可。

花材　秋明菊・尤加利葉・蕾絲花
材料　蜜蠟適量・日本精蠟適量（蜜蠟：精蠟=3：2）・染料（黑・藍）
工具　氣球2個・平筆刷

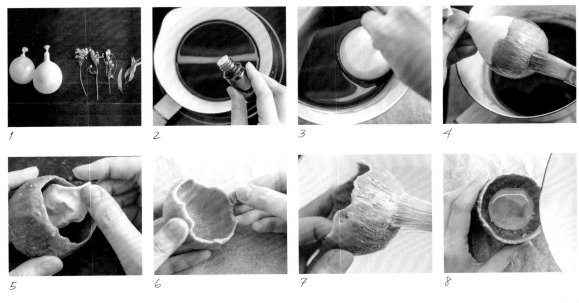

1. 將欲使用的花材備妥，氣球裝入冷水至想要的尺寸（一大一小）後，綁好備用。
2. 將蜜蠟與精蠟加熱熔化並調色，待蠟液溫度約下降至80℃時，加入精油（比例請參考P.121），並以湯匙攪拌均勻。
3. 待蠟的溫度約60℃時，分別將兩個氣球浸入蠟液中數秒後拉起，重覆數回。
4. 筆刷沾取蠟液，由上往下直刷製造刷紋，頂端可作出不規則的花邊形，直到想要的厚度為止。
5. 完全冷卻凝固後，將氣球剪破讓水流出，並小心將氣球取出。
6. 分別檢視兩個製作好的碗形，若想調整碗緣，可以手將突出或不美觀的蠟剝除。
7. 將蜜蠟加熱後，筆刷沾取蠟液輕刷蠟碗的內外層，並修飾邊緣的銳角。
8. 待蠟液的溫度下降至60℃後，在大碗裡倒入少許的蠟液，再將小碗傾斜疊上。
9. 在蠟液凝固前，將花材固定後即完成。

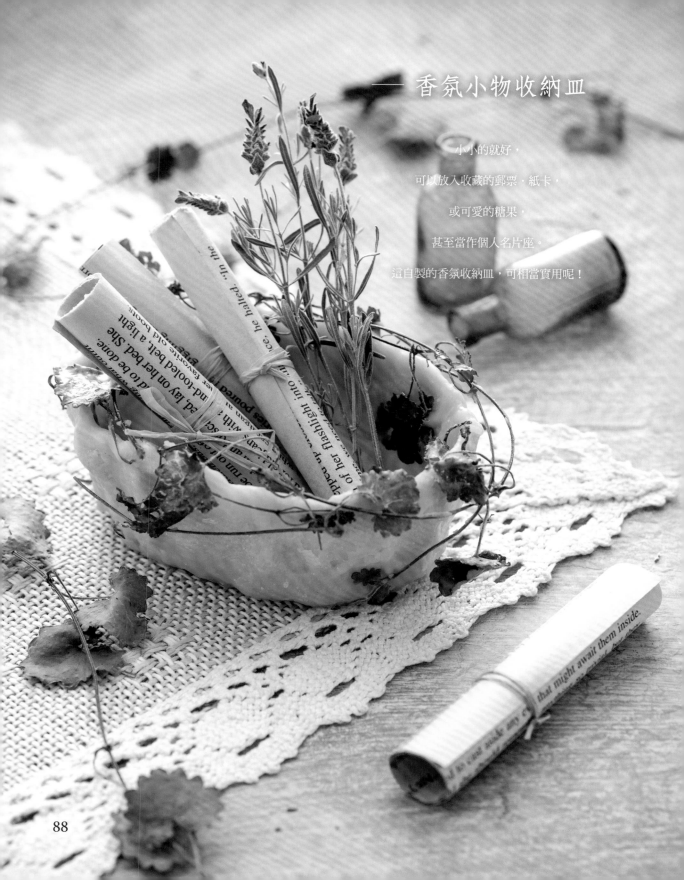

香氛小物收納皿

小小的就好，

可以放入收藏的郵票、紙卡，

或可愛的糖果，

甚至當作個人名片座。

這自製的香氛收納皿，可相當實用呢！

花材　金錢薄荷
材料　蜜蠟適量・日本精蠟適量（蜜蠟：精蠟＝3：2）・染料（紫）
工具　耐熱器皿・烘焙紙・平筆刷

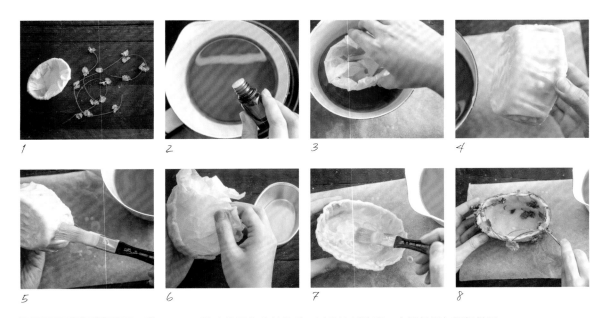

1. 將欲使用的花材備妥，以烘焙紙將器皿底部仔細包覆好備用。
2. 將蜜蠟與精蠟加熱熔化並調色，待蠟液溫度約下降至80℃時，加入精油（比例請參考P.121），並以湯匙攪拌均勻。
3. 待蠟的溫度下降至60℃時，將器皿浸入蠟液中數秒後，拉起。
4. 重覆步驟3的動作數回後，讓附著器皿的蠟液有些微的厚度。
5. 筆刷沾取蠟液，以沾抹的方式，將蠟固定加上去，以製造粗糙的紋理，直到想要的厚度為止。
6. 待完全冷卻凝固後，小心將器皿移除並將烘焙紙取出。
7. 將餘蠟重新加熱，待溫度下降至60℃後，再以筆刷沾取蠟液，將內部也沾抹上一層粗糙質感。
8. 將金錢薄荷浸取蠟液後，以最快的速度將它固定在花器上。
9. 最後再以筆沾少許的蠟，將未完全固定的花材，再加強固定後即完成。

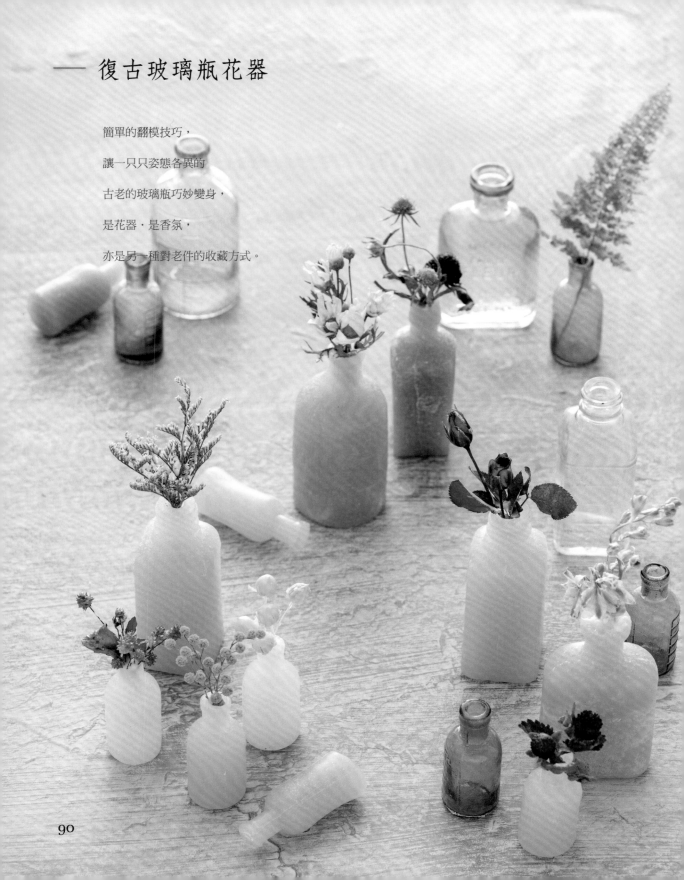

── 復古玻璃瓶花器

簡單的翻模技巧，

讓一只只姿態各異的

古老的玻璃瓶巧妙變身，

是花器‧是香氛，

亦是另一種對老件的收藏方式。

花材　金合歡
材料　日本精蠟適量・硬脂酸適量・染料（藍・綠）
工具　玻璃瓶矽膠模

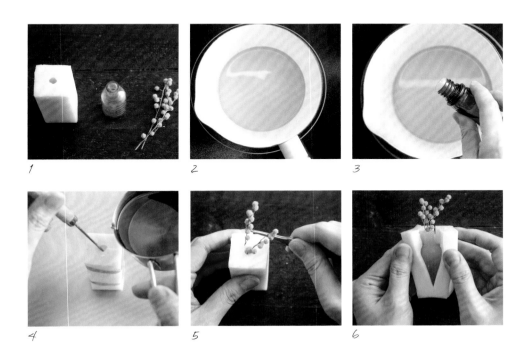

1

2

3

4

5

6

1. 挑選想要的玻璃瓶，進行矽膠模的製作（作法參考P.130）。將想要搭配的花材，修剪至合適的長度，備用。
2. 將精蠟與硬脂酸倒入平底鍋中，以小火（300W）慢慢加熱，並加入微量的藍與綠染料調色（作法參考P.119）。
3. 待蠟液溫度約下降至80℃時，加入喜歡的精油（比例請參考P.121），並以湯匙攪拌均勻。
4. 緩緩將蠟液倒入矽膠模中。因開口較小灌蠟不易，可順著細籤讓蠟液流入模具中。
5. 在蠟未乾前，插入花材固定。
6. 待蠟完全冷卻凝固後，取出即完成。

POINT

純精蠟凝固後，會產生氣泡與斑點，需加入硬脂酸才能消除，一般的比例為精蠟×0.05＝硬脂酸，但想保有一點老玻璃瓶的氣泡感，故此作品中所加入的硬脂酸，約略為精蠟×0.35左右。

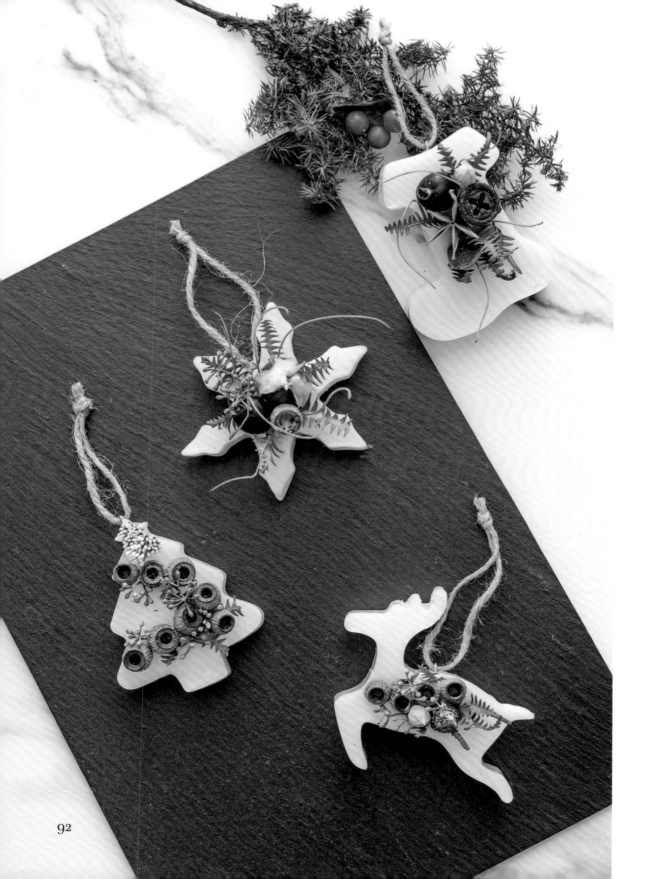

—— 聖誕小掛飾

運用各式各樣市售的現成切模，

製作一個個聖誕小掛飾，

不僅是應景的小裝飾，

也能當作來客的小禮物呢！

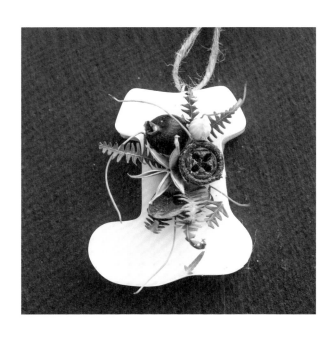

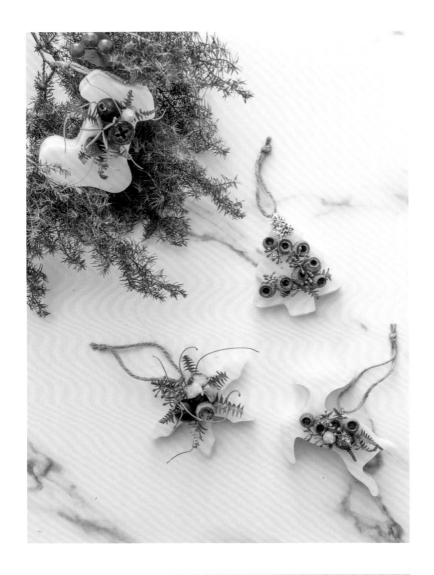

POINT

如果手邊有現成合適大小的方形器皿，可直接拿來使用，倒入蠟液之前，先在器皿上鋪一層烘焙紙隔離即可。

花材　芒萁・黑莓果・魔鬼藤・迷你棉花・尤加利果
材料　蜜蠟（依實際需求）
工具　雪花切模（8.5×8.5×2cm）・硬紙板

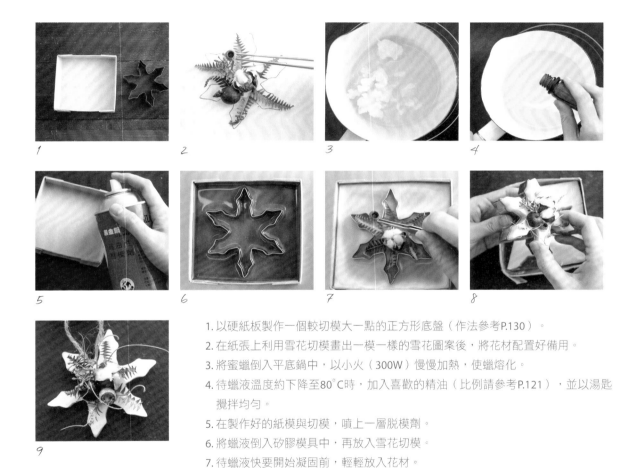

1. 以硬紙板製作一個較切模大一點的正方形底盤（作法參考P.130）。
2. 在紙張上利用雪花切模畫出一模一樣的雪花圖案後，將花材配置好備用。
3. 將蜜蠟倒入平底鍋中，以小火（300W）慢慢加熱，使蠟熔化。
4. 待蠟液溫度約下降至80℃時，加入喜歡的精油（比例請參考P.121），並以湯匙攪拌均勻。
5. 在製作好的紙模與切模，噴上一層脫模劑。
6. 將蠟液倒入矽膠模具中，再放入雪花切模。
7. 待蠟液快要開始凝固前，輕輕放入花材。
8. 待完全冷卻凝固後，先將外圍的蠟剝除，再小心將雪花蠟片脫模。
9. 在雪花蠟片的上方加入掛勾後（作法參考P.128），綁上麻線或緞帶即完成。

Chapter 4

包裝技巧

可微微透視的包裝設計

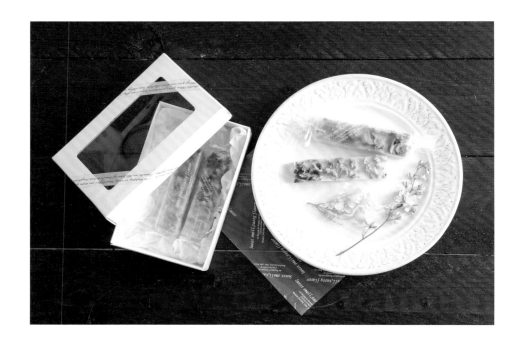

此款香氛花磚以美麗的色彩漸層來設計，

因此刻意挑選有開窗的紙盒，

並採用透明的烘焙油紙來包裝。

讓花磚本身的色彩，

也能成為包裝設計的一部分。

花磚尺寸　2.5×10×1.8cm

材　　料　烘焙油紙・麻線・開窗紙盒・緩衝紙材・紙膠帶

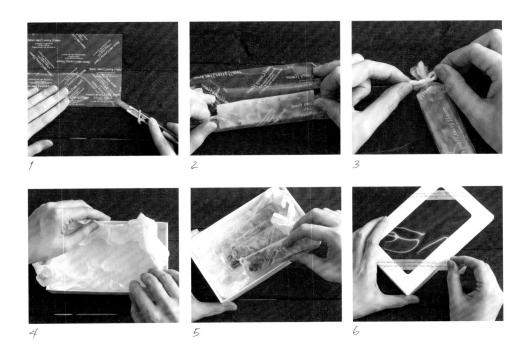

1. 將烘焙油紙裁成10.5×17cm的大小。
2. 將烘焙油紙攤平，香氛花磚置中後，左右包覆住。
3. 兩側束緊後，以麻線紮綁固定。
4. 將紙材抓皺放入包裝盒，以作為緩衝襯墊。
5. 將包裝好的香氛花磚放入紙盒裡。
6. 紙蓋以紙膠帶裝飾後，蓋上即完成。

自製透明上蓋的包裝設計

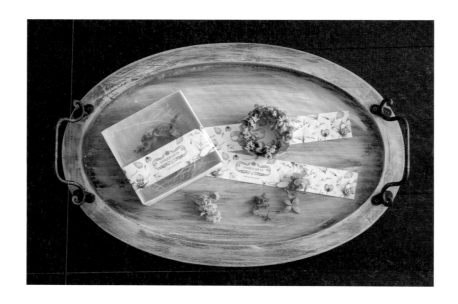

許多時候要找到合適尺寸與樣式的

包裝盒並不容易,

但其實自製並不困難。

僅運用簡單的技法,

與身邊隨手可得的素材,

就能將心意完整打包!

花磚尺寸　直徑約7.5cm

材　　料　方盒・賽璐璐片或A4透明資料夾・麻絲・包裝紙封

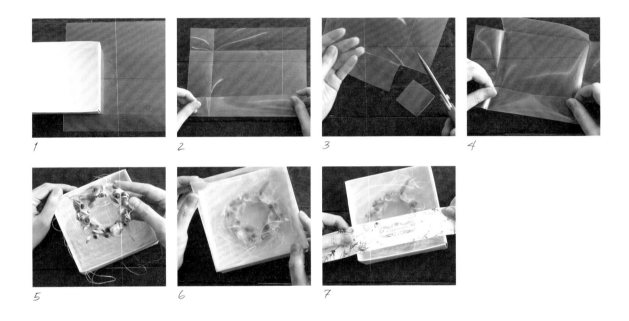

1.　　　　2.　　　　3.　　　　4.

5.　　　　6.　　　　7.

1. 準備一個尺寸約12×12×4cm的正方底盒，另將透明資料夾裁成20×20cm（註1）的大小。

2. 將透明資料夾的四邊，各量取4cm，以刀輕劃（但不要割斷）後內摺出摺痕。

3. 將透明資料夾的四角，以剪刀裁掉。

4. 再將透明資料夾四邊內摺定型。

5. 方盒內放麻線作緩衝襯墊後，再放入香氛花磚。

6. 將透明資料夾塞入方盒內。

7. 加入包裝紙封作裝飾後即完成。

註1：透明資料夾所需的尺寸計算方式為【紙盒的長＋紙盒的高×2】。

簡單清新的包裝設計

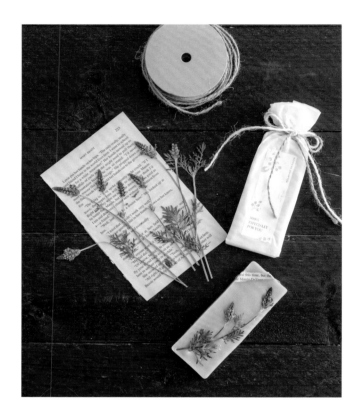

此款香氛花磚沒有突出的花材，

且方正又牢固，

不須以紙盒保護，

直接選用與花磚氣質相符的紙材層層包覆，

再搭配合宜的麻線與貼紙裝飾，

就能有很好的效果。

花磚尺寸　4.5×12×1cm

材　　料　包裝紙・麻線・標籤貼紙

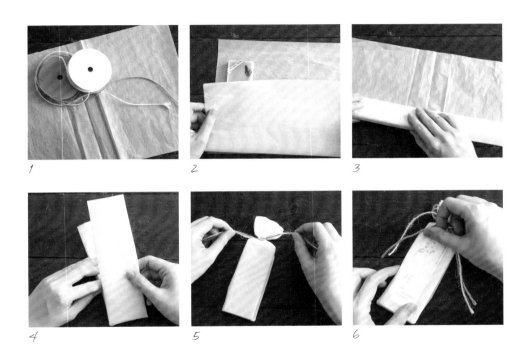

1. 將包裝紙裁切成**35.5×25.5cm**的大小,並將麻線與貼紙準備好備用。

2. 將包裝紙稍微對摺抓出中心線後,將香氛花磚放在中心線再上移一點的位置。

3. 將包裝紙攤平,從一側開始將香氛花磚翻轉包覆到底。

4. 接著,將包裝紙對摺後貼齊。

5. 束口處再以兩條不同顏色的麻線固定並作裝飾。

6. 貼上好看的標籤貼紙後即完成。

單片餅乾香氛花磚包裝法

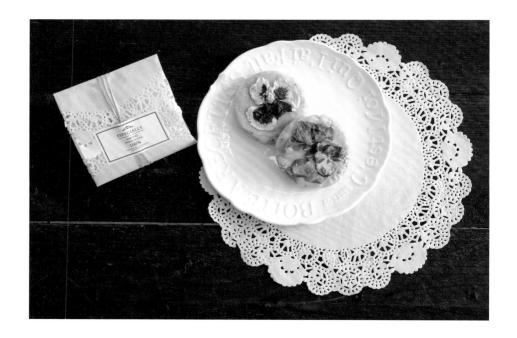

目前市售的蕾絲花邊紙墊,

樣式選擇相當多且十分漂亮,

以它來作包裝,

無須過多的裝飾,就相當好看了!

花磚尺寸　直徑約6cm

材　　料　蕾絲花邊紙墊・透明袋・拉菲草・標籤貼紙

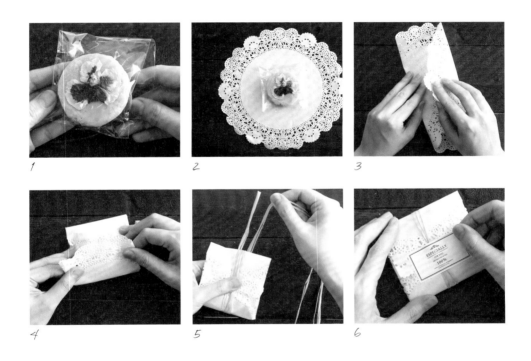

1.將花磚裝入透明袋中。

2.蕾絲紙墊攤平，花磚置於正中央。

3.分別將左右兩側的蕾絲紙墊，往中央摺攏包覆。

4.再將上下兩側的蕾絲紙墊，繼續往中央摺攏包覆。

5.以拉菲草纏繞幾圈後，紮綁固定。

6.貼上標籤貼紙裝飾後即完成。

單枝香氛棒棒糖包裝法

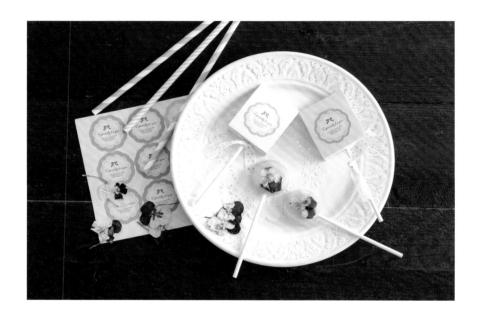

無論年紀大小，

也不管嗜不嗜甜，

粉嫩可愛的棒棒糖，

總是人見人愛！

那麼包裝就不刻意遮遮掩掩，

就讓它大聲說：「我是棒棒糖！」吧！

花磚尺寸　棒棒糖直徑約3.8cm

材　　料　透明袋・束口魔帶・美術紙・包裝貼紙・緞帶

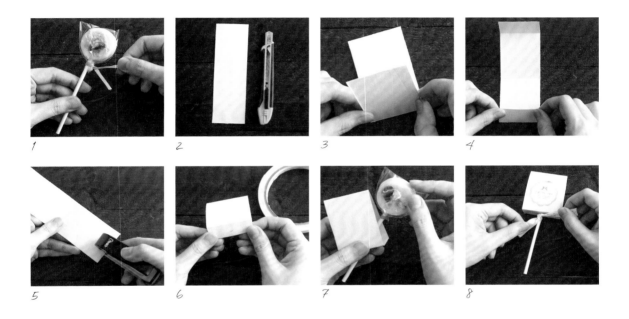

1. 將棒棒糖裝入透明袋中，並以束口魔帶束緊。

2. 將美術紙裁成長15.5cm，寬4.5cm的長條。

3. 中間對摺。

4. 再將兩邊各內摺2cm。

5. 兩邊內摺的置中處，各打一個洞，兩側的洞口務必要對齊。

6. 將紙摺成三角形狀，並將重疊處以雙面膠固定好。

7. 由側邊塞入棒棒糖。

8. 貼上貼紙，再綁上緞帶裝飾後即完成。

蛋糕造型花磚包裝法

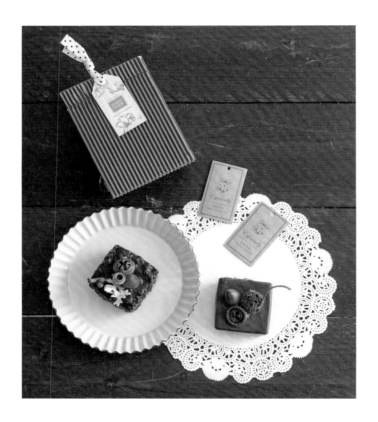

以一張長方形的瓦楞紙，

簡單的對摺與黏貼，

就能取代紙盒，

為可口的蛋糕造型花磚

製作別緻的包裝設計。

花磚尺寸　5.5×5.5×4.5cm

材　　料　透明袋・束口魔帶・波浪瓦楞紙・包裝吊卡・緞帶

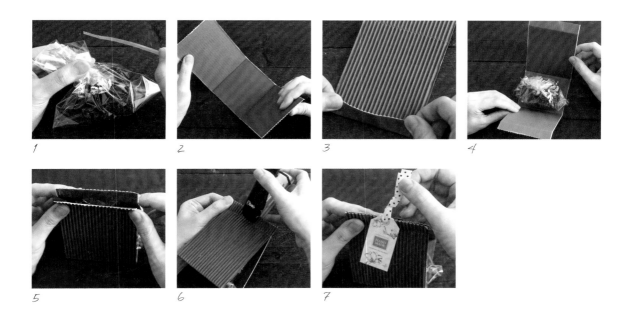

1. 瓦楞紙裁成30×8cm的長方形，並將蛋糕花磚裝入透明袋中束緊。

2. 兩邊各內摺11.5cm，可以刀輕輕劃過後，再摺比較容易平整。

3. 將兩側外摺1.5cm。

4. 蛋糕花磚放入正中央。

5. 將兩側瓦楞紙靠攏，以雙面膠貼緊。透明袋的上緣會有局部與瓦楞紙貼合，故不會掉落。

6. 在上方置中處打洞。

7. 加入標籤紙，再綁上緞帶裝飾後即完成。

Chapter 5

工具 & 花材介紹

工具介紹

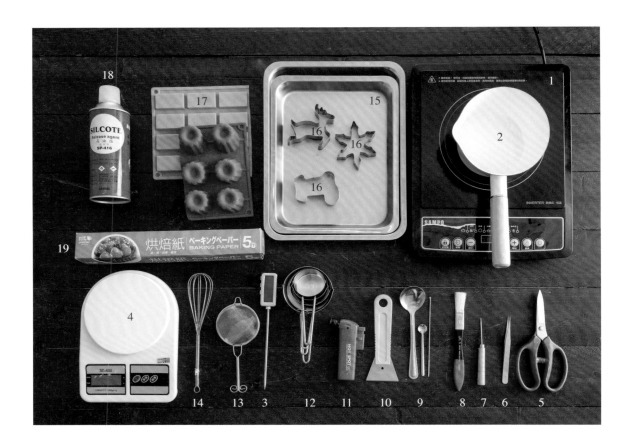

1　電磁爐：加熱鍋內蠟材時使用，建議有多段式火力選擇功能的電磁爐為佳。

2　熔蠟用鍋：使用白色的鍋具為佳，調色時較能精確看見顏色的變化。

3　溫度計：測量蠟液溫度時使用，必須選擇耐高溫的溫度計。

4　電子秤：測量蠟材重量時使用，選擇可以測量至0.1g的秤子為佳。

5　剪刀：修剪蠟塊或花材時使用。

6　鑷子：操作花材或引導蠟液時使用，以直尖頭鑷子為佳。

7　錐子：打洞或引導蠟液時使用。

8　平筆刷：沾取蠟液或製作刷紋質感時使用。

9　湯匙：攪拌蠟或調製染料時使用，可準備湯匙、藥匙與挖耳杓等不同尺寸的小匙。

10　刮刀：刮除桌面或器皿上的殘留蠟液時使用。

11　點火器：熔化微量蠟材或修整蠟塊時使用。

12　平底尖嘴杓：熔化微量蠟材與傾倒蠟液時使用。

13　極細篩網：過濾蠟液中殘留的花材或髒污時使用。

14　打蛋器：用來攪拌蠟液，以製作各種質感時使用。

15　淺型烤盤：鋪上烘焙紙，便可將多餘融化的蠟液凝固回收，或當作模具托盤使用。

16　切模：製作造型蠟飾時使用，需選擇不鏽鋼或耐熱切模。

17　矽膠模具：製作各式造型蠟時使用，需選擇耐熱的矽膠模具。

18　脫模劑：噴塗在模具或器皿上形成保護膜，以防止蠟凝固後附著的情形發生。

19　烘焙紙：隔離模具或器皿，以防止蠟凝固後附著的情形發生。

蠟材介紹

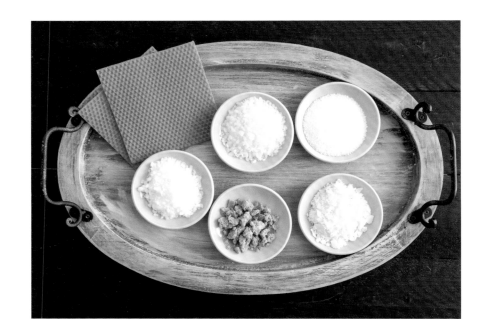

大豆蠟：從大豆提煉萃取的植物蠟，天然環保可自然分解，且燃燒時不會產生黑煙與不良氣味。燃燒後的蠟液溫度大約在46至52°C，低溫不燙手，可直接當作護手霜使用。本書中所註明使用的蜜蠟，皆可以大豆蠟替換，但建議加入等比例的硬脂酸，以加強硬度為佳。

精蠟：即精製石蠟。本書採用的是日本進口的精蠟，熔融後無色、無味，在燃燒時亦不會產生有害氣體，掩埋後能被生物分解，為100％無毒的蠟材。精蠟有不同熔點規格的產品，目前台灣市售最常見的為熔點60˚C。精蠟本身透光性佳，很適合用來製作有透明質感的成品，但因精蠟的熱漲冷縮變化較大，如沒有分兩次灌蠟，成品的凹陷會比較明顯。

蜂蠟：蜂蠟為工蜂蠟腺的分泌物，呈淡黃色澤，黏稠度高。一般自蜂巢取出後未經脫色、除味等加工處理，有一股特殊的氣味。蜂蠟片則為養蜂時用的巢框基礎片，以幫助蜜蜂築巢，加入燭芯後，可直接捲製成蠟燭使用。

蜜蠟：從天然蜂蠟中萃取，經過雜質過濾、殺菌、脫味、脫色等多重繁複的過程製成，熔點約61至66˚C。本書中的作品，大多採用此種精製過的白蜜蠟來進行製作。

巴西棕櫚蠟：由生長於南美洲巴西的棕櫚樹葉上，所提煉出來的天然植物蠟。質地堅硬有光澤，呈淡棕色至黃色，熔點約82至86˚C。因熔點高的關係，在蠟液冷卻攪拌的過程中，容易在鍋底與鍋邊附著一層厚蠟壁，因此製作時，熔多一點的蠟量備用為佳。

硬脂酸：從動物或植物中提煉出來的固體脂肪酸。在其它蠟材中添加硬脂酸，可增加硬度，若在精蠟中加入硬脂酸，可消除精蠟的氣泡與白斑，一般添加的比例為精蠟：硬脂酸＝100：5 。因硬脂酸為圓潤的顆粒狀，亦可直接灑在成品上作裝飾效果。

基本熔蠟技巧

1 *2* *3* *4*

1. 測量需要的蠟量後，將厚塊狀的蠟，先剪成碎塊，可以縮短熔蠟的時間。
2. 將蠟倒入鍋中，再以小火（300W）慢慢加熱，使蠟熔化。若火的強度太大，熔蠟時會冒煙，蠟的升溫速度也會太快。
3. 加熱時可以湯匙不時攪拌，以加速蠟的熔解。
4. 待大部分的蠟都熔化，關閉電源後，再以湯匙慢慢攪拌，讓餘熱將剩餘的蠟熔化。

小模具灌蠟的方法

灌製尺寸較小且細部設計較多的模具，蠟液不容易完整將模具填滿時，可以借助工具的引導，讓蠟液填滿。

 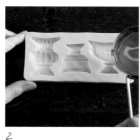

1 *2* *3* *4*

1. 以尺寸約12.5x5.5cm的花器矽膠模為例，灌製一組所需的蜜蠟量約20g。
2. 將熔化的蠟液倒入模具，可以細籤引導讓蠟液流入。
3. 模具邊緣或細微的地方，以鑷子、牙籤或任何尖銳的工具，將蠟液完整引過去。
4. 完全冷卻凝固後，再小心取出即可。

花材上蠟的方法

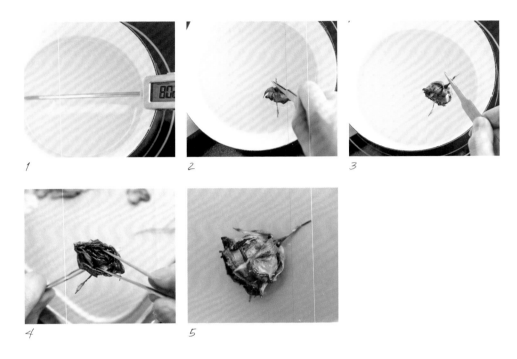

1.先將需上蠟的花材備好,待熔化的蠟液溫度降至80°C左右。

2.以鑷子夾取花材,迅速浸入蠟液後立即取出。

3.輕甩花材,讓多餘的蠟液甩除,以免附著結塊。

4.必要時以鑷子整理一下花型。

5.靜置待其冷卻即完成。

POINT
蠟液的溫度若太高,花瓣細薄的花材容易黏在一塊;溫度若太低
則容易有厚蠟附著在花材上。

染料與染色

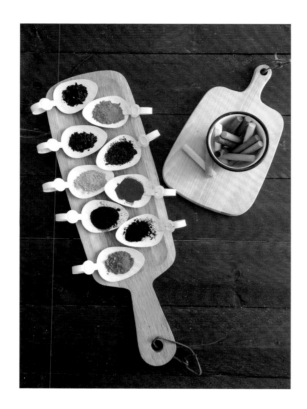

　　蠟燭專用的油性染料有分固體與液體兩種，固體亦有塊狀、粉狀或片狀等，無論是哪一種，大多是濃縮類染料，色濃度相當高，需採分批少量加入慢慢調色，建議在第一次使用前，先少量測試為佳。

　　如果一時無法取得蠟燭專用染料，也可以環保油性蠟筆替代，染色前先將蠟筆削成屑末，再進行染色會比較方便。不過，使用蠟筆染色會稍稍影響蠟本身的透明度與質感，且染色過程中容易因攪拌不完全而發生色素沉澱，所以在染色時務必仔細攪拌均勻。

調製色蠟的方法

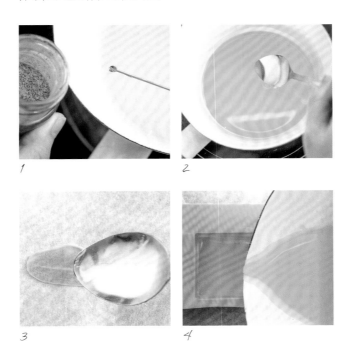

1.待大部分的蠟都熔化時關閉電源，加入適量的染料。

2.以湯匙慢慢攪拌，讓染料混合均勻，同時讓餘熱將剩餘的蠟熔化。

3.蠟冷卻後顏色會加深，要判斷是否已經調到想要的顏色，可以將少
 許的蠟液倒在烘焙紙上，待其凝固查看顏色。

4.調好色的蠟液如果沒有馬上要使用，可以倒入模具待其冷卻凝固存
 放，亦可將冷卻後的色蠟剪成小碎塊，以方便日後使用。

關於精油

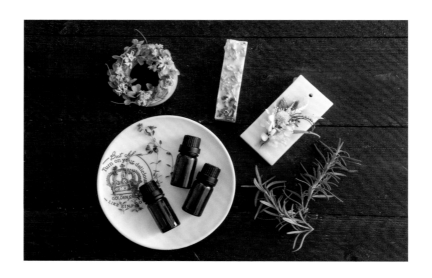

　　精油是一種經光合作用而生成的芳香化合物，它存在於植物的花、莖、葉、果實，甚至樹根、樹幹、樹皮等部位，對植物的生長及保護起了很重要的作用。天然植物精油是利用蒸餾、冷壓、脂吸等方式，從植物各部分中萃取出來，目前市售有只含一種植物成分的單方精油，還有含兩種或兩種以上的複方精油可供選擇使用。

精油的分類

　　天然植物精油以萃取的來源，分為花、草、木、果、香料及樹脂等六大分類，不同植物所提取的精油，除香氣各異之外，還有著不同的功效與功用，可依個人需求與喜好來作選擇。

◆花香類精油：帶甜味的芳香氣味，使人感到舒心愉快，可消除緊張、安定神經與緩和情緒，是大多數人一聞就立即喜愛的味道，很適合作為氣氛的培養與營造。此類精油有洋甘菊、薰衣草、茉莉、玫瑰、橙花等。

◆草本類精油：清新自然的氣味，能澄清思緒、提振精神，讓人感到身心舒暢、清爽自在。部分草本類精油，還有著獨特氣味可用來驅蟲。此類精油有薄荷、香茅、檸檬草、尤加利、迷迭香、鼠尾草、香蜂草、馬鞭草、玫瑰天竺葵等。

◆木質類精油：萃取自樹皮或樹根，充滿著大地氣息，長而悠遠的芳香，可以讓人感到沉靜踏實，撫平不安的情緒。在調香的前、中、後調中，是屬後調的氣味。此類精油有茶樹、雪松、檜木、白千層等。

◆柑橘類精油：取自柑橘類樹種的果皮，微甜中帶有清新舒爽的活潑氣味。果實熟成需要吸收大量的日照，這充滿著陽光的味道，讓人感到暢快有活力。此類精油有甜橙、萊姆、佛手柑、白葡萄柚等。

◆辛香類精油：萃取自香料植物的種子或根部，因氣味濃厚強烈，且深沉辛辣，可讓人振奮精神、提升活力。此類精油有豆蔻、薑油、甜茴香、山雞椒等。

◆樹脂類精油：由樹木分泌物的膠狀物中提煉出來，氣味馥郁沉穩又持久，與木質類精油一樣，屬於後調的氣味。大多的樹脂類精油有著殺菌、防腐、消炎，還有幫助傷口癒合的功能，此類的精油有乳香、沒藥、安息香、欖香脂等。

精油添加的比例與時機

在蠟燭中加入過多的精油，會產生黑煙甚至有火花亂竄的問題，而影響蠟燭的燃燒。但製作香氛花磚則無須考慮燃燒問題，故添加的比例可依個人喜好自行調節，但至少約蠟材的10至15%為佳。

在蠟液溫度過高時倒入精油，會讓精油快速揮發，若溫度過低才倒入精油，則不容易擴散，一般來說，待蠟液溫度下降至80˚C以下再加入精油，是比較恰當的時機。但如果是使用大豆蠟材，則在60˚C時再加入。精油倒入後，要儘速攪拌均勻，讓整體濃度一致為佳。

花材乾燥法

天然乾燥法

天然乾燥法即風乾法,將花材倒掛讓其自然風乾,是最簡單、最方便的一種乾燥法,只要掌握幾個原則與注意乾燥的環境,便可輕鬆在家中自製乾燥花。

1. 選購新鮮的花材,在花型與顏色在最美的狀態下進行乾燥。
2. 將多餘的枝葉去除,並將腐爛、不健康的部分摘掉。
3. 修剪所需的長度,再分成小束紮綁,建議以橡皮筋綑綁,可避免花材乾縮時鬆落。
4. 將花材懸掛至通風處進行乾燥。風乾環境需要選擇明亮且通風良好之處,避免放置於陽光直射、陰暗潮濕的地方。
5. 每種花材所需的風乾時間不盡相同,環境與氣候狀況也會有所差異,但基本上大致二至四週可乾燥完全。
6. 部分花材含水量較多,乾燥時間需較長,為盡可能保留原有的色彩,可在密閉的小空間裡,以除濕機加速乾燥。

矽膠乾燥法

一般來說水量較多的花材,如海芋、洋桔梗等,自然風乾效果較為不佳,除了顏色變化大外,花型也較不理想。這時,可以利用矽膠乾燥法,將花埋入乾燥砂中,讓乾燥砂吸收花材的濕氣,加速其乾燥,以得到較佳的乾燥效果。

1. 選購花藝專用乾燥砂或極細乾燥砂來使用。
2. 剪下花頭,保留約1cm的花莖。
3. 在密封盒中倒入一層的乾燥砂,以花朵面朝上的方式插入。
4. 將花瓣間的縫隙一層層仔細灑上乾燥砂,直到花朵完全覆蓋。
5. 乾燥時間依不同花朵與乾燥砂所使用的量而有所不同,平均大概五天至兩周間可乾燥完全。
6. 如果是要乾燥長枝或帶葉的花材,可直接平鋪在乾燥砂上,上方再蓋上一層乾燥砂即可,書中所使用的金露花、金錢薄荷與大葉蛇莓等,皆是採平鋪乾燥的方式。

押花法

常見的押花法有重物押花法、乾燥劑押花法、吸水板押花法及電熨押花法等，本書作品採用的是最簡單、原始的重物押花法，只需具備剪刀、書本、紙巾及花材，就可以輕鬆製作押花。

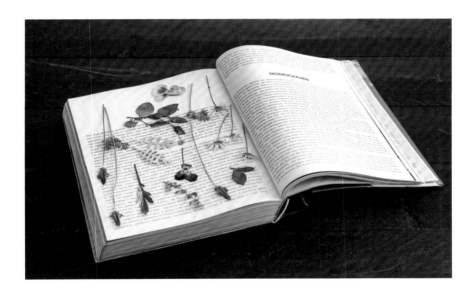

1.將花材分株或拆解，並將表面的水分與汁液先以衛生紙擦拭乾燥。

2.選擇一本厚書，放上一張紙巾，將花材以適當間隔排列好後，再蓋上另一張紙巾。

3.將書本蓋上，再放幾本重書壓在其上，約五至十天即可乾燥完全。

本書中所使用的花材

市售的花材

　　乾燥花是由新鮮花、果、植物經過脫水而成的，水分抽乾後尺寸會縮小、顏色也會有所不同，部分市售的乾燥花會進行漂白、染色與定型等處理加工，以增加花材的觀賞性，同時能延長其保存期限。

　　除了直接購買現成乾燥花材之外，亦可從花市購買新鮮的切花回來自行乾燥，依花種的不同，來選擇合適的乾燥法，如自然風乾、使用乾燥劑，或以書本壓平乾燥等。即便相同的花材，也可試著採用不同的乾燥法來進行乾燥，會有不一樣的效果，以作各種運用。花材除了單枝或單朵使用外，還可以將花瓣一片片拆解使用，讓花瓣美麗的紋路與色彩呈現出來。

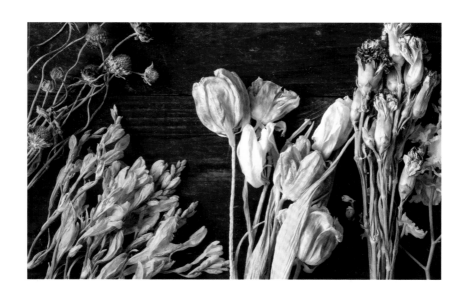

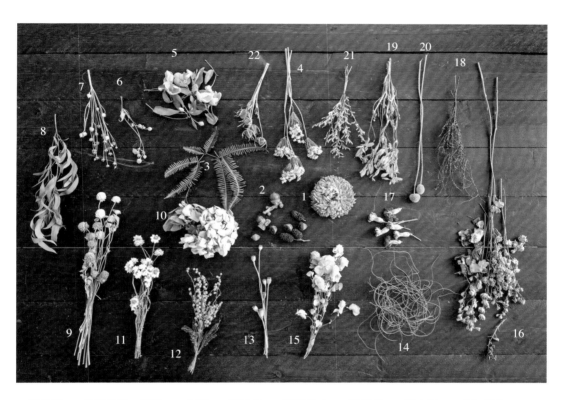

1 富貴菊　2 各種果實・種子　3 芒萁　4 蕾絲花　5 聖誕玫瑰　6 決明菊　7 亞麻子　8 尤加利葉

9 千日紅　10 繡球　11 銀苞菊　12 金合歡　13 虞美人果實　14 魔鬼藤　15 奧勒岡　16 千鳥草

17 康乃馨　18 艾莉佳　19 小蒼蘭　20 金杖菊　21 卡斯比亞　22 小薊花

市售的不凋花材

　　不凋花是運用有機藥劑與染料，以特殊加工技法，將新鮮的花朵與葉材，經過保鮮、脫色與染色等工序製成的花材。在形狀、觸感與柔軟度上，皆與鮮花出如一轍，並且可以比乾燥花有更長的保存與觀賞時間。但要注意的是，以不凋花材入蠟，部分花材內的有機染料會將蠟材染色，因此在設計作品時，需要將這個部分一併考慮進去。

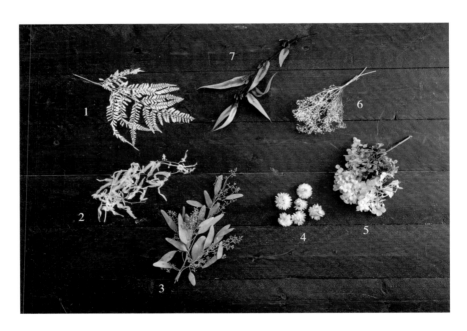

1 高山羊齒　2 海金沙　3 尤加利葉　4 麥桿菊　5 繡球　6 滿天星　7 尤加利葉

採自花園的花材

　　除了市售的花材外，自家花園裡的花草，也是素材取得的極佳來源，如玫瑰、香菫、金露花、薰衣草與瑪格莉特等。植物越修剪越會開花，因採收的勤奮，而有源源不斷的美麗花朵可以欣賞，一舉兩得。除了花朵之外，許多葉與果也是很好的乾燥素材，不過一般花園常見的花草，天然乾燥效果不夠理想，大部分會以乾燥砂或押花的方式進行乾燥，少部分才會採用天然風乾法。

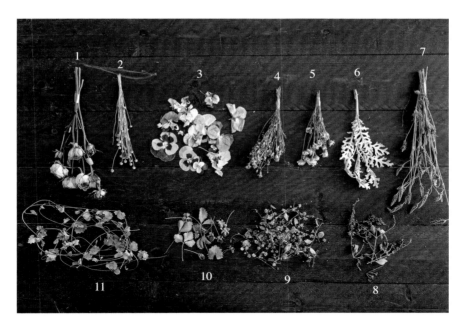

1 玫瑰　2 穀精草　3 香菫・三色菫　4 芳香萬壽菊　5 瑪格莉特　6 銀葉菊　7 薰衣草
8 金露花　9 粉團蓼　10 大葉蛇莓　11 金錢薄荷

製作掛環的方式

如果需要幫成品製作掛環，但模具並沒有洞口的設計，可以採用以下兩種方法：

打洞

1. 挑選口徑合適的吸管，剪一小段備用。
2. 待蠟液表面開始凝固時，將吸管放在需要打洞的位置。
3. 待蠟完全凝固後，將吸管取出即可。

加裝掛勾

1. 挑選大小合適的問號勾，將問號勾加熱。
2. 趁問號勾還有熱度時，插入蠟塊待其凝固即完成。

工具使用後的清理方式

鍋具使用完後，若尚有蠟液殘留，可先倒在報紙上，再以紙巾將殘液擦拭乾淨。千萬不可以直接倒入水槽，凝固後的蠟容易造成水管堵塞。其他工具若沾上已凝固的蠟，除了部分工具可以加熱，讓蠟熔化再擦拭清除之外，其他的可以以下方式進行清理：

1. 在鍋裡倒入冷水，使其煮沸後熄火。
2. 將需清理的工具放入熱水中浸泡數分鐘。
3. 一個個取出，以紙巾細擦拭清除乾淨。
4. 待鍋裡的水冷卻後，將浮起的殘蠟撈起，再將水倒掉即可。

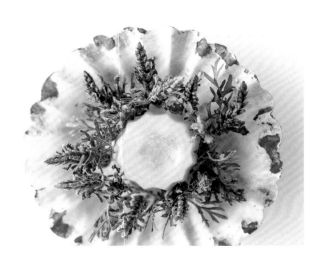

自製方盒模具

除了市售現成的模具之外，亦可以厚紙板自製紙盒，當作灌蠟的模具。

以製作一個長寬高為5×10.5×1.5cm的紙盒為例：

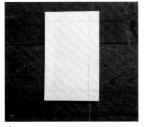 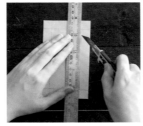 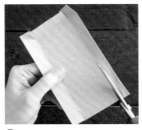 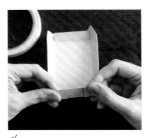

1 　　　　　2 　　　　　3 　　　　　4

1.將厚紙板裁成13.5×8cm的大小後，四邊各取1.5cm的寬度畫線。

2.以刀沿著線輕劃，但不要割斷，以方便後續內摺。

3.將四角沿線剪開。

4.四邊摺起後以雙面膠固定即完成。

自製矽膠膜具

若手邊有現成的物品，想要翻製成灌蠟的模具，可以購買市售的矽膠來進行模具的製作。

以下，以製作瓶底直徑2.3cm、瓶高5.5cm的玻璃瓶為例：

需要的工具與材料：

1.矽膠

2.硬化劑

3.脫模劑

4.電子秤

5.紙杯（調製矽膠用）

6.竹筷（攪拌矽膠用）

7.製模容器

製作製模容器

製作一個比玻璃瓶稍大，尺寸約3cm×6.5cm的紙盒容器。

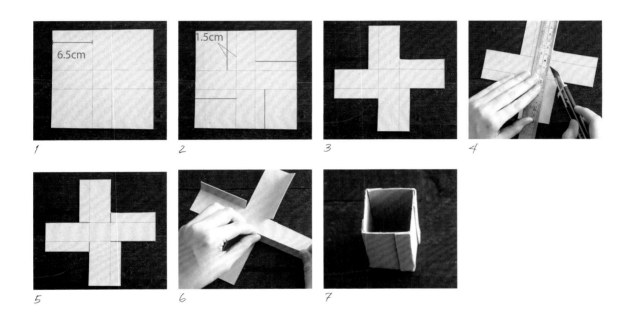

1. 準備一個16×16cm的正方形厚紙板。四邊往內測量6.5cm處，畫直線。

2. 如圖的紅線處，畫四條直線。

3. 將四角的方塊剪除。

4. 黑線部分以刀輕劃，以方便後續內摺。

5. 如圖的紅線處，以剪刀剪開。

6. 黑線處內摺定型。

7. 以雙面膠，將四角都固定住即完成。

灌矽膠模

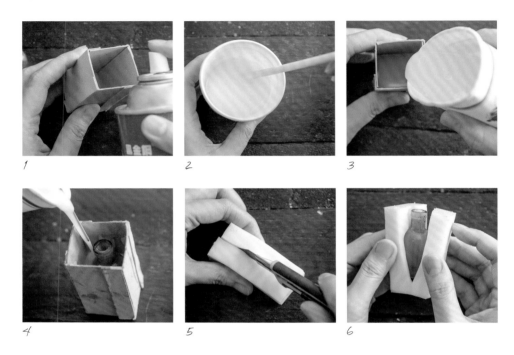

1

2

3

4

5

6

1. 將紙盒噴上脫模劑後備用，玻璃瓶不會有矽膜附著問題，但如果翻製其他物品則也需要噴上脫模劑。

2. 調製約100cc的矽膠。矽膠與硬化劑的比例，依矽膠上所標示的添加比例為主。

3. 在紙盒裡倒入約1cm的矽膠，倒的時候動作要輕柔緩慢，以避免氣泡產生。

4. 放入玻璃瓶後，再續灌矽膠，可以細籤引導，讓矽膠順著流入。

5. 靜置一天待矽膠全乾後，剝除紙盒，再小心割開兩側的矽膠。

6. 最後再將玻璃瓶取出即完成。

POINT

1. 矽膠與硬化劑的比例要計算的十分精準，如果比例過少，矽膠不會乾，比例過多則容易在攪拌過程中，矽膠就已開始凝結了。

2. 攪拌矽膠時速度與力道要適中，過度用力攪拌容易產生氣泡，速度太慢，可能還來不及攪拌均勻就已開始凝結。

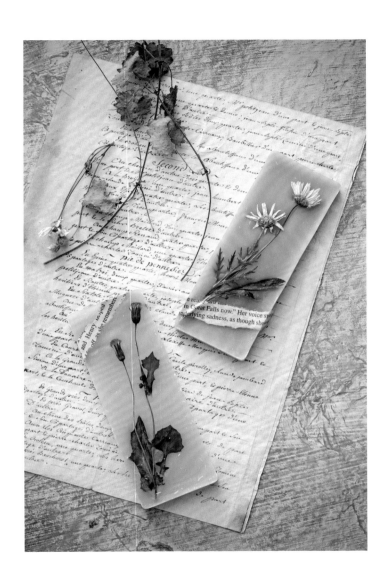

你 可以手創你的

生活態度

🌾 面膜土原料　🌾 手工皂原料

🌾 保養品原料　🌾 蠟燭原料

🌾 矽膠模·土司模

手工皂／保養品　基礎班&進階班　**熱烈招生中**▶

生活可以簡單、自然、單純，

除去保養品中，過多的防腐劑、香料、色素，

生活可以過的更輕鬆無負擔。

生活態ＤＯ，以提供動手製作的新鮮、自然、安全材料為經營宗旨，

讓你輕鬆即可擁有這些專櫃的駐顏精華。

生活態ＤＯ，提供各種手工香皂、保養品、香氛蠟燭的ＤＩＹ材料，

是全國貨品最多、最齊全的生活香氛賣場，

一次便能完整購得這些專櫃保養品的材料，並且替您的荷包省下更多！

営業時間：**AM10:00-PM8:00** (部分門市周日公休)

◆桃園店　338 桃園市同安街 455 巷 3 弄 15 號　　　　　電話：03-3551111
◆台北店　106 台北市忠孝東路三段 216 巷 4 弄 21 號（正義國宅）電話：02-87713535
◆板橋店　220 新北市板橋區重慶路 89 巷 21 號 1 樓　　　電話：02-89525755
◆竹北店　302 新竹縣竹北市縣政十一街 92 號　　　　　　電話：03-6572345
◆台中店　408 台中市南屯區文心南二路 443 號　　　　　電話：04-23860585
◆彰化店　電話訂購・送貨到府（林振民）　　　　　　　電話：04-7114961・0911-099232
◆台南店　701 台南市東區裕農路 975-8 號　　　　　　　電話：06-2382789
◆高雄店　806 高雄市前鎮區廣西路 137 號　　　　　　　電話：07-7521833
◆九如店　807 高雄市三民區九如一路 549 號　　　　　　電話：07-3808717

上網訂購
宅配到府

加入會員 **8** 折優惠

每月均有最新團購活動

www.easydo.tw
www.生活態DO.tw

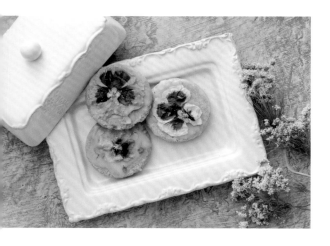

國家圖書館出版品預行編目資料

綠色穀倉的花草香氛蠟設計集 / Kristen 著 .
-- 初版 . – 新北市：噴泉文化 , 2017.11
　面；　公分 . -- (花之道；45)
ISBN 978-986-95290-6-8 (平裝)

1. 花藝

971　　　　　　　　　　　106020183

| 花之道 | 45

綠色穀倉的
花草香氛蠟 設計集

Wax tablet with dry flowers

作　　　　者／Kristen
發　行　人／詹慶和
總　編　輯／蔡麗玲
執 行 編 輯／劉蕙寧
編　　　　輯／蔡毓玲・黃璟安・陳姿伶・李佳穎・李宛真
執 行 美 術／周盈汝
美 術 編 輯／陳麗娜・韓欣恬
攝　　　　影／數位美學・賴光煜
出　版　者／噴泉文化館
發　行　者／悅智文化事業有限公司
郵政劃撥帳號／19452608
戶　　　　名／悅智文化事業有限公司
地　　　　址／新北市板橋區板新路 206 號 3 樓
電　　　　話／(02)8952-4078
傳　　　　真／(02)8952-4084
網　　　　址／www.elegantbooks.com.tw
電 子 信 箱／elegant.books@msa.hinet.net

2017 年 11 月初版一刷　定價 480 元

經銷／高見文化行銷股份有限公司
地址／新北市樹林區佳園路二段 70-1 號
電話／0800-055-365　傳真／（02）2668-6220

Wax tablet with dry flowers

Wax tablet with dry flowers

Wax tablet with dry flowers

Wax tablet with dry flowers